U0050797

BAD ACTiNG

踢走爛演技的 5 堂課

甄詠蓓 著

目錄

序幕 Prologue

第一幕 ACT 1

阻礙一　說話與聲線
Block 1　Voice and Speech

第二幕 ACT 2

阻礙二　心理障礙
Block 2　Internal Conflict

推薦序一

我是在2004年第一次接觸Olivia老師，當時他們正在排練舞台劇，看着一個個演員對着空氣演戲，地板上貼了無數的大力膠布、畫出不同空間和道具，我坐在觀眾席看到他們想像的場景，當時覺得戲劇太有魅力了。

雖然那時候已經拍了9部電影，但覺得自己的「所謂天份」已經耗盡了，害怕到電影拍攝現場、害怕面對導演、面對其他演員和自己，因為心裏面知道已沒有東西可以給大家看了。這是很苦的事情，因為電影合約不斷、掌聲不斷、獎項不斷，內心卻覺得空虛。或許自己沒有傳統戲劇訓練的背景，也沒有什麼方法，加上電影的角色已經超越我的生活經歷。

當我向經理人說我想學戲劇，他們都說我笨，誰會在最能賺錢的時候跑去學戲？但是我喜歡戲劇，如果這一刻我不走，我會討厭自己最喜歡的事情。

後來跟Jim（詹瑞文）老師、Olivia老師、Olivia老師的老師：Philippe Gaulier和Monika Pagneux學戲、學表演。原本一心學戲劇，後來覺得更重要的課題是：Who am I？我的Personal Identity是什麼？

我們每一個人擁有的特質、身體、聲音、經歷和記憶都不一樣，對同一個練習/遊戲的詮釋也不同，當中會呈現「你」的樣子，也

會呈現「她/他」的樣子，這樣才有趣才能開闊你那個Library of imagination。

如果你對自己不認識的話，你是無法演繹得好，真的，做演員是非常漫長的過程，當中不停嘗試、不停犯錯，從錯誤中對自我認識加深，就能往內心深處尋找，把不同的感受表達出來：瘋狂、憤怒、迷惑、羞恥、絕望、驚喜、焦慮、快樂、恐懼、驕傲、自信、愉悅、被愛……能把所有情感通通釋放，你就能在表演裏獲得自由。

排練室是一個不會被批評的地方，Olivia 老師絕對不會給你答案，那是你需要為自己走的歷程，但 Olivia 老師能協助你開一道想像之門，邀請你去探索自己的內心世界，那將會是個很好的開始。

林嘉欣
演員

推薦序二

做教師難，做戲劇藝術的教師更難。

主要是戲劇藝術所涉及的，不只是技藝，而是人生。當中似有章法又無章法；是尋溯自身的道路，也是觀察他人的載舟；要有追求個人夢想的執着，也要有與人共事的包容。

這樣的一種導師，需要有理論上的學識，也有實戰的經驗。所謂實戰，不單指舞台上，而是指人生的修煉場上。

我和甄詠蓓結識於 2011 年，當時 Olivia 已是圈中有名、演而優則導的「前輩」（我這樣寫可能會氣死她，但我只是陳述事實）；而我剛好也踏進劇圈 10 年，開始有勇氣涉獵不同的劇場風格，便主動邀請甄詠蓓為香港藝術節所製作的《野豬》執導。那是一段美好的旅程，我深深折服於 Olivia 對人物和時局的理解，亦欣賞她是個認真、不斷追求進步的藝術家。我和她都是說話直接、熱愛劇場的人，除了聊劇圈咸豐年代的故事之外，輩份從來都派不上用場。如是，我不單多了一位能仰望的合作夥伴，也多了一個好朋友。

眨眼又過了十多年，在公在私，看着 Olivia 無論在舞台上或人生路上，克服一個又一個的難關，歲月不單為她增添智慧，更賦予她一種獨特的溫柔和包容，是故每次見她拿起搖鼓指導演員或學生，我都覺得：they are in good hands。

我知道 Olivia 對自己的專業和學生都非常「肉緊」，我期待看她分享教學路上真切的情緒和感悟，但更期待向她學習、從她寶貴的教學經驗裏審視藝術中的自己。

共勉。

莊梅岩
劇作家

推薦序三

認識 Missy（我是這樣稱呼 Olivia 老師的）是因為演出《EQUUS 馬》這齣舞台劇，自此我便開始跟她學習。在課堂上，Missy 經常把這兩個英文字掛在口邊：Take Risk（冒險）。「唔好諗，去咗先，Take Risk！」我深深記着。

要冒險，就如演員踏出虎度門的那一瞬間，你不能猶豫，只管把腳踏進去，讓你的身體、你的情感帶動，唯有全情投入，才能發現更多的你，才能看到自己更大的可能性。記得 2021 年，我需要拍攝入行 20 周年演唱會宣傳，我就是一直憑着要「Take Risk」的信念，獨自爬上高度達 246 米的避雷針上，我只有咬緊牙關，豁了出去，最終越過了自己的安全網（其實我有嚴重畏高的），我戰勝了自己的恐懼，這趟經驗告訴我：我能夠做的比想像中多。

所以，學習演戲於我非常寶貴，我發現自己有很大的轉變，戲劇完全開闊了我的人生。譬如在日常生活上，因為演戲訓練多了，我就經常留意自己的感受和變化，看見什麼、聽到什麼；又或是如何聽、如何反應，像別人的一句說話，或偶爾看到一則新聞、一個社會現象、網上的一個短片……這些種種，都因我的感官打開了，眼界開闊了，而讓我感受更深，看得更廣，豐富了我的世界。

作為一個表演者，我亦得着很大，因為演戲經驗多了，慢慢獲得了一些方法，或掌握一點技巧，當我回到演唱會中演出時，我也變得從容很多，以往只會用「死力」，現在卻懂得以情感、以故事去駕馭一切，這反而感染力更大，那不單是我作為表演者有所得益，我發現觀眾亦更容易被音樂牽動、被觸動，這是戲劇給我的一份珍貴禮物。

很多人說演戲是「假」的，但我卻有另一種看法，藝術家其實是把「真實」的感受掏出來，好好消化，再透過「技巧」來提煉，把情感精準地表達出來，這是一種技藝，亦是表演者的個人修為和追求所在。至於你學的是 Bad Acting 還是 Good Acting，便是其中一個重要因素，決定你所到達的高度。

張敬軒
歌手

推薦序四

我和 Olivia 是老朋友了。

老，說的是歲月，是時間。

更多，是老靈魂相伴的熟悉和默契，好像，在生生世世的輪迴中會重複遇見，生命自有盼望和期待。

Olivia 教學 30 年了，她常常會告訴我課堂上的故事。每次說起，眼神閃閃發亮。我自然會想像她背後站着的師傅團隊。Philippe Gaulier、Monika Pagneux、David Glass、林克歡等，老師們，都是她的力量泉源。她接棒教學，啟蒙年輕學生，傳承經驗，也是另一種保育珍貴老靈魂的工作。

Olivia 是很有「老師緣」的。可能是孩童年代跟花旦、老倌和伶人相處，自然吸收了「尊師重道」的美德。她好奇、努力、懂學、自省，也在內心給老師們預留了廣闊的空間，讓他們的教導發酵成更有個性的形態，添肥補水，細心呵護。老師們怎能不愛錫她？而她的教學又怎能不豐富優美？

我是學習分析心理的，有一句話，the therapy room is the extension of the therapist, 可以解說為治療室是心理治療師具像化的延續。

放到學戲這件事，課室就是Olivia戲劇生命的延伸，她邀請我們走進課堂，靜觀演員的掙扎。讀者們可以想像自己是旁聽生，同時留意自己身體和情感的回應，微細如呼吸的起伏，或手指的擺動，開始一趟「發現自己」的旅程。

何念慈
臨床心理學家

推薦序五

有冇試過喺鏡頭前被要求將你嘅情感做多啲做少啲做長啲做短啲或者遲啲做早啲做？感覺係點嘅呢？

我嘅職業係廣告導演，永遠都喺鏡頭後面，真係好想體會鏡頭前嘅演員表演有幾難？有幾好玩？

膽粗粗，我走咗去上 Olivia 嘅表演課。

課堂上有好多專業嘅表演者同嚟自唔同背景嘅同學仔。第一堂：「碌地沙」——吓！喺呢度？！對住咁大班人？？喺地下碌來碌去，仲要碌得好有感情？感覺尷尬、硬住頭皮、死就死啦。

突破自己嘅尷尬，第一堂咁就過咗去。

跟住嗰兩三堂有好多練習、好多個人表演嘅環節。被老師要求演獨腳戲，我會尿急、心跳加速同天旋地轉，都未開口講對白，同學仔已經哈哈大笑，不知如何是好……老師要求重複做多幾次，面皮厚咗，心跳先慢慢回復正常。

自此之後學到，面皮厚係表演嘅入門技巧。之後又點呢？

往後嘅課堂，同唔同嘅同學交流，學習從對手嘅反應裏面作出變化，原來當自己唔再驚青嘅時候，就可以有好多可能性。

最後嗰幾堂個膽大咗，會主動舉手做表演練習，本來都想喺練習當中試吓新嘢，但係面對大家嘅時候，肢體完全唔協調、講嘢把

聲都變晒key、腦裏面一片空白、心有餘而力不足……完全明白到作為一個好演員，要排除萬難、突破自己，真係好唔容易——我要向所有表演者致敬！

多謝Olivia嘅教導！你嘅acting課令我認識咗從未見過嘅自己，發現到自己隱藏嘅潛能，亦都肯定自己所選擇嘅人生方向——雖然唔係表演——但係，我更愛我嘅演員！！

然後兩年後……

2020年，即係疫情最嚴峻嘅時候，好多做創作嘅停工，甚至好多人轉行。呢個時候我忽發奇想，同Olivia講，與其坐以待斃，不如趁呢個空檔創造美好，於是乎我哋一齊策劃咗 *Bad Acting* 紀錄片，將佢教acting嘅點滴拍出嚟分享畀大家。

本來只係喺一啲平台播放，但係初剪試影會上，蝦頭（楊詩敏）提出不如將影片放上戲院，突然聽到「叮」一聲，Olivia同我對望咗一下……

經歷一番剪接，好彩得到好多有心人同movie movie嘅支持，*Bad Acting* 紀錄片 2021年曾經喺戲院上映，而且我哋將全部收益捐咗畀多年嚟支持咗好多本地藝術家嘅機構——亞洲文化協會（ACC）……跟住又會點？？

Bad Acting 2.0 上個月又拍完，大家敬請期待。

<div align="right">

我叫蔡美詩
我嘅職業係廣告導演
Olivia 的 xxxxxx 屆學生

</div>

前言

開鎖佬

多年前，我被邀請寫一本關於演技的書，但心裏猶豫，畢竟世上有太多出色的戲劇家、導演、演員著書立說，且影響深遠；相對之下，我只會見絀，那意義何在呢？

可是，我心裏一直蠢蠢欲動，終究教學也有 30 年光景，數不清教過多少學生，當中有專業演員，也有業餘的，有歌手有影后，有高手也有素人，着實遇過很多有趣的人和事，想把它整理好，與人分享。除了為自己保存一點過去外，還有個想法：就是矯正大眾對演戲的觀念。

這本書並不是關於戲劇理論，我不想只寫給行內人看，通常那類專門書籍艱深乏味，一般人看到頭痛；我寫這本書，除了想分享給喜歡表演的人外，更希望是寫給大眾，畢竟坊間有太多對演戲誤解，以為七情上面、哭哭啼啼就叫好戲，愈火爆愈激動就是好演員，充斥着各種各樣的 Bad Acting，害人不淺。所以我希望至少能讓人明白，演戲是需要追求、需要研究、需要花精神時間和心力，是一門藝術；學演戲不是學做表情，也不是分 A 餐 B 餐等公式，懂了些套路以後就可以去娛樂圈搵食云云。

BAD ACTiNG 踢走爛演技的 5 堂課

然而，我又不是在寫工具書，因為演戲不同於維修汽車或電器，不能只學習技能，正如所有藝術一樣，需要技術之餘，更需要啟發思維，發現潛能，簡單而言：需要內功。

雖說如此，書中還是寫了一小部分練習，因為我估計，未必人人一下子就跑去上戲劇課，在家也可以做一些簡單練習，初嘗表演的快樂。

這本書由最初邀約，經歷數年，原因很簡單：就是難寫。演戲不是紙上談兵，很難單靠文字傳授，它是一門身體力行的藝術，如游泳一樣，不能待在岸上幻想，定要跳進水裏，感受身體、感受水的浮力，調節呼吸，是一種經驗的學習。

所以，讀完此書後，我猜你不會學懂演戲，但重點是從中明白到演員所面對的挑戰，對演員這份工作、這個身份，多了一點認識和尊重；還有日後無論是演戲或看戲，是演員還是觀眾，你都能分辨出 Bad Acting，不會被矯情造作所蒙騙。

那麼，不寫工具書，又不是理論書，最後會是一本怎樣的演技書籍？

我決定以故事為主，因為人性是戲劇的主軸，我相信以故事入手，就不會過分說教，趣味更大，不會看到頭痛。書中有很多我過去的學生，我已經用代號，或真或假，大家亦不需深究，重要是在他們的故事中，看到如何克服演戲的各種障礙（Blocks）。

書中列舉了5種演技訓練中常見的障礙，其實還有很多，但篇幅有限，只能抽取部分例子，但相信已足夠說明我對 Good Acting 的要求，對大家有所啟發 。

最後想說，作為老師，我經常形容自己是個開鎖佬，幫助學生解除束縛，打破障礙，釋放他們獨有的特質，揭開未發現的潛能，尋找自己的美麗和陰暗面，我相信，這對做人還是當演員，都能創造屬於自己的一片天空。

序幕
Prologue

肥雞針

肥雞針

有位外表不錯的男生K來求學,他剛簽約一間經理人公司,並打算投身娛樂圈,但演戲經驗很少,只是中學時期曾參加過幾次戲劇比賽,拿過一些獎項,自此以後,就被父母送到外國升學,讀的當然跟演戲無關(這類故事聽過不少),畢業後他回到香港,機緣巧合下就參與了一些幕前演出,被經理人公司看中,並打算力捧,因此就被送到我的戲劇班裏,希望十堂八課就能成材,然後快快把他推去拍戲拍廣告賺錢。我形容這是打肥雞針。

「為什麼你要來學演戲?」第一次見面就這樣問他。

「因為……他們叫我來上課,應該對我有幫助吧……」他有點緊張。

「那麼,你喜歡演戲嗎?」這是最重要的問題,不喜歡的話,這條路走不下去。

「喜歡啊,自小已經喜歡在人前表演,老師親友們都說我有點天份,也拿過一些獎項。」他臉上開始露出笑容,眼神多了點自信。

「不是有天份就成了嗎?為什麼要花時間學演戲呢?」我刻意考考他。

「因為……只有天份是不夠吧……」

對啊！天份是先天條件，凡能夠進入演藝行業的，大多也有天份，不是什麼稀奇的事，所以擁有天份其實不必太過高興，這不是優勢，而是必需，是當演員最基本的條件，往後如何能把潛質好好發揮才是重點。一個人有了天份，當然還要加上努力，除此以外，最好能夠接受好的訓練，才有機會把天份成為才華。

「眾所周知，舞者是需要長年累月的訓練，習武打拳也最好從小開始，日常生活中如駕駛、學習外語都需要由入門去認識，我們想學懂某門專業知識，自然會報些課程來學習，既然這樣，為什麼演戲就不需要好好去學習、去研究呢？」他頻頻點頭。

坊間有一種看法：「做下做下就會識㗎喇……」娛樂圈最多這樣情況，所以才會有那麼多新人，港姐、模特兒、新晉歌手，只要樣子不差，縱使毫無經驗，都會被推去拍戲，當然演技生硬，相當嚇人。

「那麼，學演戲到底是學什麼呢？」我再問他。

「學做些表情，學演一些情緒，喜怒哀樂……」他支吾以對，很為難的樣子。好吧好吧，不迫他，我來解釋吧。

若是一位畫家，他的畫布、顏料和畫筆就是他的工具，透過這些工具，就能把自己所思所想所感受的展現出來；又如一位演奏家，他的樂器就是他的渠道，要運用小提琴、鋼琴等來表現他內

在感受的音樂世界。那麼，試想想，一個演員的工具又會是什麼呢？是外形？身材？觀眾緣？傳媒追捧……就是這些嗎？

以上的也只是核心的外圍，最重要其實就是他自己本身，自身的一切就是工具——他的身體、聲音、說話、思想、情感等，這就等同畫家們的顏料畫布、演奏家們的樂器，所以作為一個演員，就要好好的去了解自己，訓練自己，改善自己的缺點，發揮自己的長處，讓自己成為自己的樂器，成為能駕馭的工具，運用所思所想、所感受到的、所擁有的經驗來演戲。

然而，若顏料調色不好，畫筆開叉甩毛，畫布破爛發黃，試問畫家如何能揮灑自如，淋漓盡致呢？又如小提琴未調音，更糟的是弦斷了又未更換，就算多麼優秀的演奏家，又如何能奏出繞樑三日的旋律呢？同樣道理，演員若果口齒不清，身體協調不來，不理解自己本身的條件，不懂好好運用本身的優勢，改善自己，單有情緒有眼淚，以為七情上面、聲嘶力竭就是好戲（這類粗糙演技坊間總多的是），這絕對不能成為一個好演員，也無法演繹出打動人心的角色。

所以，演戲是要學習的，天份固然重要，但單有天份，沒有訓練，就沒有提升，玉不琢不成器，就是這個意思。

當然，在業界中也有很多人沒有接受過正統演戲訓練，而是邊做邊學，即是我們常說的非學院派（紅褲仔）出來的其實也不少，很多也能靠着個人天份和努力，得到不少機會磨練，在不斷實踐中

熬出頭來，好像周潤發、梁朝偉、劉青雲、張曼玉、梅艷芳等多不勝數，當然這些都是成功例子，背後有更多我們看不見或遺忘了的演員，早已暗暗地退場了。

早年能夠有這麼多出色的演員，我相信與電視台舉辦演員訓練班也有關係，訓練班培育新人，時間也不算短，記憶中也有一年半載，不像近年的只有一兩個月就草草了事；而且，成功的演員本身一定對演戲這份工作非常認真，充滿熱情，就如發哥，聽說年輕時他就是個戲癡，無戲不歡，不斷學習，據聞他非常喜歡馬龍白蘭度（Marlon Brando）、羅拔迪尼路（Robert De Niro）、阿爾柏仙奴（Al Pacino）等早一輩影帝，不斷狂煲翻看他們的電影，研究每一個鏡頭、每一句對白，小動作是怎樣，表情語氣又如何。

所以，要成為一個出色演員，是需要非常認真的學習，還要做到老、學到老，是一輩子的事。

不過最後還得問，你為什麼想當演員？若只是想走紅當個明星去賺錢，只享受閃光燈下的虛榮，那麼演技於你只是件名牌外衣，只是件裝飾品，只有皮毛演技就可混過去；相反地，若果你看演戲是一門學問，那就要用心盡力，去研究去發現，窮一生去追求，然後你就明白，為何薑可以愈老愈辣。為什麼有些演員可以不斷突破，給觀眾不斷驚喜，觀眾與他同歌同泣，不能忘懷；又為什麼有些演員只會是過眼雲煙，過目即忘，高下立見。

「所以，學演技不是打肥雞針。」我對K說。他看着我，若有所思。

阻礙一
說話與聲線
Block 1　Voice and Speech

說話和聲音隱藏或包含了很多我們的過去，
這包括生活經歷、工作性質、文化背景、社
會規範等，這些經驗都會直接或間接影響我
們聲音說話，甚至身體語言的表達方式。

阻礙一 　　　　　　　　　　　　　　　　　　 說話與聲線

雞仔聲

1.1

「老師，啲人話我雞仔聲，好難聽，點算好？」S是電視台女藝人，樣子甜美，平時說話聲線尚可，可是一演戲就變了雞仔聲，頻率很高，觀眾的反應是：很刺耳。

說話對演員來說十分重要，因為演員最基本工作就是要把對白說好，以表達角色的性格和感情；而「雞仔聲」是其中一種經常出現的問題，還有其他如口齒不清，或詞不達意、聲音沙啞、說話口窒窒……問題一大籮。

所以，在課堂上我先要處理兩個棘手問題：台詞和聲線。然而這又屬於兩個不同的範疇：一個涉及咬字、語言運用和情感表達；另一個則是關於聲音、發聲等問題，不過兩方面同樣重要，缺一不可，而我們先來說「雞仔聲」吧。

說話聲音 包含過去

來到班上的年輕女生，聲音有問題確實不少，有的聲線薄弱，有的音調高，上氣不接下氣，經常聽不到她們說什麼，又或是情緒

一激動就聲音飆升，刺耳難聽。事實上，聲線是先天的，若你本身聲帶有問題，只能在訓練中加以改善，要完全由鵝公喉變為女高音就沒可能了；不過若懂得運用，便可以在原有的基礎上發揮成個人特色。但我發現，其實很多學生本身不是聲線問題，不是天生雞仔聲，而是她們沒有用到自己「真實」的聲音說話，習慣以另一種聲調語氣，遮蓋了自己原來的聲線和音質。

這是什麼意思呢？何謂自己「真實」的聲音？

事實上，說話和聲音隱藏或包含了很多我們的過去，這包括生活經歷、工作性質、文化背景、社會規範等，這些經驗都會直接或間接影響我們聲音說話，甚至身體語言的表達方式。

舉個例子，為什麼很多在戶外工作的人，如地盤工人、貨車司機、街市小販們說話的聲量通常也較大呢？相信這不難理解是跟環境有關吧，因為他們的工作環境比較嘈雜，聲量太小肯定無人理會，拖慢效率，那麼久而久之，粗聲粗氣就成為需要。又例如一位醫生、一個茶餐廳夥計，又或是一間大公司高層，為何在說話、語氣、用字都那麼不一樣呢？一位德高望重的校長在畢業禮上致詞，與一位貧困的單親媽媽在哭訴生活的不濟，為什麼他們表達方式有如此大的分別呢？這不單只說話內容不同（Content），而是各自的說話方式、情感、語氣等都差別很大，因為我們都明白，工作、生活環境、教育程度對一個人的言行舉止影響深遠（Context），加上性格、成長經歷等，都會一點一滴影響着我們每個人的說話和表達方式。

要知道哪裏出問題，或要用更多時間、更多力氣去釋放自己原來的聲音。

所以，一個人多言還是寡言、聲大或聲小、用詞和語氣等，都是一些蛛絲馬跡，讓我們去窺探他／她的內在世界。而我在教學中就是要學生明白，自己的聲音和表達模式，可以是先天因素，也可以是後天影響。若是先天問題，那就運用一些發聲、運氣練習慢慢改善（其實這比較容易）；若是後天原因，那就要抽絲剝繭，要知道哪裏出問題，或要用更多時間、更花氣力去釋放自己原來的聲音，才不會只以某種說話方式，限制在某一種語速、用詞、聲調、習慣，其實可以開闊更多，讓他們發現：你的聲音比你自己認知的更闊。

與心理或成長有關

然而，從經驗所見，我遇過的「雞仔聲」問題大多不是先天因素，而是跟心理或成長有關。

例如很多女孩從小被教導「說話要斯文」、「不可以粗魯」……為了得到大人認同，討好別人，女孩從小就習慣陰聲細氣，又或是覺得男生喜歡小鳥依人、聲音可愛的女生，那就扮演被保護的弱小女孩，嬌聲嗲氣最討好（以我們行內術語：只用 head voice，沒有 chest voice），慢慢地自己都習慣那套說話方法，認定了這樣的自我形象，堅固難破，那就不需要用什麼丹田來呼吸，更加不用理會怎樣咬字懶音，因為與她生活無關。

當然在日常生活中「雞仔聲」沒什麼大不了，也很少會因為聲線問題影響工作或人際溝通。可是，若你是演員那又是別話，「雞

仔聲」就是很大障礙了。試想想，我們在欣賞一套電影或電視劇時，戲中出現一位日理萬機的女強人，或是精明幹練的大律師，她說起話來卻是嬌聲嗲氣，沒力氣壓倒全場；又或是飽歷滄桑的傳奇女子，或那武功高強的峨嵋派掌門人，一開聲就是「雞仔聲」，想必被觀眾恥笑。

這就來到說話與角色的關係了。我們在演繹角色時，要知道不同人物都應該有一套自己的說話模式（好的劇本應該賦予這樣的對白），因為每個人物也不一樣，說話語氣、聲線、節奏、用詞都不同，而演員就是有能力、有方法去說好台詞，創造這個角色怎樣說話、怎樣罵人、怎樣哭訴、怎樣甜言蜜語，令角色有其特色，這樣才更立體，層次更豐富，更令觀眾入信。

說到尾，「雞仔聲」可以改善嗎？在我經驗裏，大部分是可以的，但人人的情況不同，如以上所說，有心理的因素，也有先天限制，我在本書裏提供一些方法，希望大家能有初步理解，試試用丹田來呼吸，聲線便不那麼單薄，效果不錯。不過說到底還要找老師幫忙改善，每個症狀不同，像生病求醫一樣，對症下藥才是上策。

阻礙一　　　　　　　　　　　　　　　說話與聲線

一輪嘴　　　1.2

M是個年輕可愛的女生，腦袋裏有很多鬼主意，經常逗得朋友哈哈大笑，人緣不錯，但她有個問題，就是說話太快，一輪嘴像機關槍，總想把一大堆字從口裏掃射出來，聽不清楚，說話一嚕嚕。

「這樣很可惜呢，腦裏裝了很多有趣念頭，但聽不清楚你在說什麼，一嚕嚕。」我跟她說。「我知道呀，別人只跟我說：慢些慢些，說話慢一點。我都想慢，以為已經說得很慢了，但人家還是說聽不到⋯⋯」她在職場工作，上司同事說她講話像機關槍，往往要重複兩三遍，別人才明白，為此她來找我。

我首先看她是不是黐脷筋，或是舌頭太大，因為一些先天性口腔結構異常問題，絕對會影響發音咬字，那就要找專業治療師解決；幸好M不是這樣，那就比較容易處理。說話太快的問題，人人情況不同，原因一定要找出來，但普遍發現都不是先天口腔結構問題，大多只是太心急，口追着腦袋走，才會口齒不清。M就是這樣。

腦與口不同步

這些人通常很聰明，腦袋不斷跳躍，所謂「轉數快」，但不要以為轉數快的人，說話必定清晰，表達暢順，這並不是必然。要知道語言表達是需要詞語，是有組織、有結構，目的是與人溝通，令人明白；相對而言，思緒就很隨意，可以毫無邏輯，可以跳躍，可以很主觀，或純粹感受性，有時只是一些畫面，有時很零碎，意識流般不需要連繫，因為思緒是個人的事，不必表達出來，與別人無關。

人類構造就是這樣奧妙，一個人能夠把自己的思想，組成適當詞語表達出來，這個過程看似簡單，但能夠做到「腦與口」同步，即是思想與說話能好好協調，能夠表達自然順暢，對很多人而言並不容易，而實際情況是，我們大部分時候都是詞不達意，說話「論論盡盡」，能夠「我口說我心」，很不簡單呢。

若要當演員的話，就更加需要「腦與口」同步，這亦是重要技能，能夠說話表達流暢，演戲才能得心應手，角色要憤怒時憤怒，傷心時傷心，情深款款時能夠說出刻骨銘心的對白，傷心時能把肝腸寸斷的台詞說得感人，而不是每次開口都如機關槍，情感澎湃時對白一嚐嚐。

除了是因為太心急、「腦與口」不能同步外，還有一個普遍問題，是很多人說話沒有停頓，或是停頓位置錯了，所以在課堂上，我要求同學一句一句慢慢來，比平時速度慢幾倍，最初聽起來可能

能夠做到「腦與口」同步，即是思想與說話能好好協調，
能夠表達自然順暢，對很多人而言並不容易。

有點怪，但這是一個很好的方法，刻意要他們慢慢說，改掉過快的惡習。我甚至要求他們連標點符號也說出來，令他們知道每句說話的停頓位置在哪裏，哪裏是逗號，哪裏是句號，要他們「有意識」地說話，「有意識」地加強停頓，這樣做他們才會真的慢下來，然後呼吸改變了，語氣亦改變了，沒有上氣不接下氣的情況，說話沒有那麼急促，即時有了節奏，也有鬆緊，效果很顯著（這個練習在之後的「聲音與說話練習」部分有更清楚的描述，大家可參考）。

雖然M不是專業演員，但她知道學習演戲對改善說話絕對有幫助，因為演員最大的任務就是好好的駕馭台詞。M上課後改善了不少，找對了方法固然重要，但更重要是M平日的努力，她告訴我每天也會抽時間做練習，與別人交談時也特別留意說話速度節奏，也把我的教導放在心上，所以進步很快，遇上這樣用心的學生，我也特別高興。

疏懶打回原形

所以我總會叮囑學生們要倍加練習，因為上課時間有限，平時自己多留意和勤於練習才是最重要。不過也有些學生，原本在課堂上改善了不少，但因為懶惰沒努力練習，最後打回原形的例子也有。

其中有一位鼻音極重加上雞仔聲的女演員，第一堂我已經指出了她的問題，並建議了改善方法，課程完結後，她回到幕前拍劇演

戲，但同樣的問題重複再現，觀眾反應奇差，之後她又來找我：「老師，我的聲線說話這麼差勁，怎麼辦？」「你有沒有跟着我教你的方法每天練習？」我問她。「太忙了，不能經常練習⋯⋯」她吞吞吐吐。「那怎樣會改進呢？我沒有靈丹妙藥，一吃就問題解決，長路漫漫，改善你的問題，只有練習和練習，就是這樣！」我語氣不輕。

舞蹈員需要每天拉筋練習，演奏家少點功夫也會退步，就算是減肥瘦身都要持久做運動保持美態吧，我總是不明白，難道演員就不需要恒久的鍛煉嗎？

台上一分鐘，台下十年功，演戲沒有取巧，也沒有快餐，特別是咬字發音，很多時候只要下些苦功練習，也會有明顯的改善。我們也會留意到，身邊很多人（或者你自己）也有咬字、懶音或發音錯誤等問題，簡單如「你」、「我」、「佢」等最為普遍，打開電視就經常看到一大堆演員咬字發音錯誤的情況：沒有鼻音的字加了重鼻音，N音和L音不分，G和K音混淆，「銀行」變成「痕行」，「香港」讀成「康港」，「英國」變成「英角」，一是舌頭太懶惰，一是嘴形錯了，加上情緒激動時就更聽不到說什麼，觀眾的耳朵就當然受罪了。

事實上，很多都是習慣問題，但習慣是可以改變的，只要下定決心，便能改變。現在說起來，今天認識我的人可能不太相信，年輕時我並不善於表達，話不多，雖然沒有咬字發聲問題，但常覺得自己不善詞令，總是羨慕同學們口若懸河，說話動聽。不過

經過多年來的改進，一步一步的改善，當然要面皮夠厚，膽大心細，信心漸漸加強，還有因為我除了是導演以外，還當老師，教學給了我很多機會練習說話，不斷整理思維去指導別人，能夠透過語言表達所思所想，是一件非常愉快的事。

除了自己的例子以外，我亦見過不少由寡言沉默變「開籠雀」的人，下一篇就是一個怕羞仔蛻變的故事。

阻礙一　　　　　　　　　　　　　　　　　　　　　說話與聲線

怕羞仔

1.3

我的學生當中，除了專業演員外，也有不少業餘戲劇愛好者，有些甚至對演戲是零經驗，可能連舞台劇也不曾看過，不過我倒喜歡教他們，各行各業臥虎藏龍甚為有趣，有時他們比專業演員更放、更享受其中，畢竟沒什麼包袱，如白紙一張，你教什麼便吸收什麼，他們的改變就更為明顯。這類學生不知從哪裏道聽途說，找上門來跟我學戲，原因各有不同，千奇百怪，但同樣都希望透過演戲來改變自己，當中包括了 T。

怕被注視

T 是位建築師，一表人才，來上課原因是太害羞，但工作需要卻經常要在人前說話，每次他都會面紅耳赤，說話吞吞吐吐，感覺難受。當知道 T 這個求學原因，我就在他上課第一天，不理他害怕與否，要他獨個兒站在課室中央自我介紹。他立即冒汗，尷尬非常，聲量很細，跟他高大壯碩的外表很不相配，但轉過頭來，當他跟一大班同學一起做練習時，卻又十分自在，笑聲很大，聲線還不錯。明顯地，他說話其實沒問題，而是他怕成

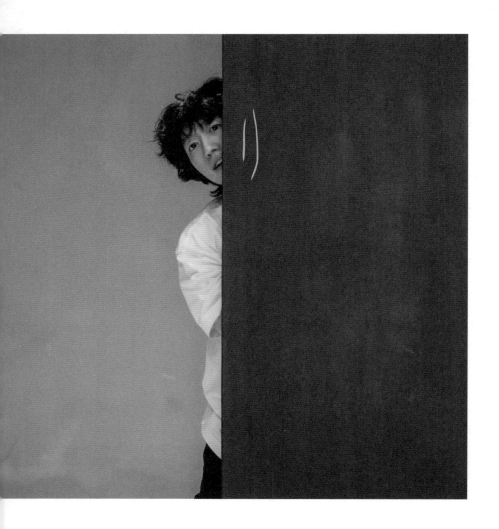

讓他一個人「接受」自己有多尷尬，當他一步一步「接受」自己的不足時，
學習面對這種「Flop」(窘境)，接受自己的缺點時，神奇的事情就發生了。

為焦點，怕被人注視，這就窒礙他的說話能力，那我就要對症下藥。

「聲量可以大一點嗎？」他又再次被我強迫站在課室中央說話，就是因為他怕，我就愈要他面對，很殘忍，但很有效，不能心軟放過他，切記：慈母多敗兒，教學亦一樣道理，我總是把學生推到極限來突破框框。

之後每次上課，我都會叫他站出來自我介紹，又或跳隻舞，或是講個笑話（當然他全都不懂），每次我都給他一個難題，總之就不准他停下來，不准他放棄。就是這樣由最初的半分鐘、之後一分鐘、兩分鐘至五分鐘……就讓他一個人「接受」自己有多尷尬，「接受」自己說話吞吞吐吐，「接受」自己手震腳軟，當他一步一步「接受」自己的不足時，學習面對這種「Flop」（窘境），接受自己的缺點時，神奇的事情就發生了，他不再那麼害羞，手腳沒那麼抖震，聲線放鬆了，衝破了自己的尷尬之後，他開始自由了。

在戲劇的訓練中，我們必須勇敢的面對自己，「接受」who you are（你是誰）。你有你的優勢，但也有你的缺點，要衝破自己的極限，第一步先要去面對自己：「我嘴巴大」、「我個子矮小」、「我說話不清」、「我聲音沙啞」、「我太心急」、「我太好勝」……看見自己的不足時，不是逃避，不是抗拒，而是誠實去面對，去接受 who you are。如果有天你能對自己說一句：「So what！我就是這樣子的！」若你能夠「接受」，你便開始不怕失敗，不怕別人目光，壓力便開始減退。

害羞其實沒什麼大不了，不是缺陷，我們每個人也有感到害羞的時刻。而害羞亦只是結果，是表面的徵狀，形成的原因各異：有些人或是怕說錯話、怕出錯，會面紅耳赤；有些或是怕別人批評，有一些或與成長經歷不快有關（這些通常是較難處理，應找專業人士協助或輔導），只要知道問題在哪裏，先接受它，繼而下點工夫去解決，問題或許沒你想像的複雜。好像T的情況，他只是一直不喜歡被注視，漸漸地說話就變得沒自信，吞吞吐吐，不想多言，不懂怎樣表達自己。

但說到底，我們為什麼那麼在意別人目光，為什麼介意人家批評？我們接受自己的優點容易，但要接受缺點、接受自己不足便困難多了。我想，很大原因是在成長過程中，在教育制度下，我們只着重競爭，勝出是王者，輸了就被淘汰，勝敗得失尤為重要，每個人也背負着沉重壓力，亦是因為這樣，我們永遠要在人前掩藏自己的缺點，只標榜過人之處。

放下輸贏

要接受自己不足，絕對不簡單，不過，在我教學經驗所見，戲劇訓練就能發揮很大作用。在我的戲劇課裏，我會用上大量遊戲，很多是我們小時候也喜歡玩的：一二三紅綠燈、音樂椅子、跳大繩、打手板等，讓他們先放鬆心情，放下平日職場上的盔甲，像孩子一樣的跑跑跳跳，開心大笑，把自己的內在小孩釋放出來，且強調輸贏不是最重要，因為遊戲中總會有勝

負，這次我輸，下次你贏，正常不過。當你放下輸贏，其實壓
力隨之消失，然後便開始享受遊戲帶給你的快樂，當你不介意
輸贏，那就不介意別人怎麼看你（關於遊戲的好處，在〈享受挫
敗〉一文內會再詳細講述）。

經過一段日子後，T的進步很大，有次他的朋友傳來一段影片，
是在一個酒會上致詞，片中的他自信滿滿，雖不是口若懸河，但
已經不再那麼尷尬，甚至有點享受其中，他那份自家式的幽默感
還發揮不錯，爛 gag 滿場，嘉賓們也很受落。看他能夠如此豁出
去，原先那個怕羞仔，現已變成開籠雀了。

事實上，當你不介意自己、不批評自己的時候，其實別人並不那
麼在意；反而是我們的心魔作祟，接受不到自己，才會使問題惡
化，作繭自縛。

第二幕
ACT 2

阻礙二
心理障礙

Block 2　Internal Conflict

情緒病人控制不了自己的情感，梳理不清；
但演員就必須能夠把握其中，明白自己，了
解何謂七情六慾，並能夠掌握在手。所以，
演員是個懂得「玩弄情感」的高手。

阻礙二 　　　　　　　　　　　　　　　　　　　　心理障礙

情感閉塞

2.1

教學多年，我倒真見過不少俊男美女，都是想當演員；可是漂亮面孔背後，其實包袱不少，接下來有兩個例子，先來說說K吧。

K樣子甜美，五官標致，鏡頭前真的好看，難怪機會不少；但她演來演去也差不多，表現一般、樣子木訥，中氣不足，而被派演的角色都是些乖女孩，楚楚可憐，而最糟是被觀眾批評「演技差」、「來來去去得幾個表情」。

K當然不開心，也頗焦急，但要幫助K，先不是要教她什麼演戲技巧，這只會「治標不治本」，因為她不是技術問題，而是更深層次：性格模糊。

怎麼說呢？

相對於外形樣貌、年齡身材，我認為作為演員，更看重的應該是「個性」，因為「個性」是決定演員的基本條件：你喜歡什麼，討厭什麼，什麼會使你憤怒，什麼時候你會哀傷，因為你的喜怒哀樂、七情六慾都是一個演員的基本素材。A對一件事的反應跟B不同，C傷心時會大聲痛哭，D的反應可能較內斂，E卻選擇默

默承受……每個人對事情的反應都不同，先了解自己才知如何運用，所以學習演戲，就先從自己出發，清除阻擋我們表達情感的種種阻礙。

乖乖女包袱

我發現K在情感表達方面有其阻礙，起伏幅度不大，喜惡不太明顯，不會激動，不會嘈吵，總是斯文含蓄，四平八穩，好一個乖乖女。而我在課堂上，便刻意叫她像賣菜販般大聲叫嚷，她即時扁扁嘴，尷尬的說：「好肉酸啊……」「肉酸？你在學演戲啊！不要規限自己！」我知道她心裏嫌棄，因為這樣叫囂很粗魯，不附合美女儀態，但明顯地，這些思維阻礙着她發展，我定要衝擊她底線。

為了尋根究柢，我問了K一些成長背景。她告訴我，小時候她長得可愛，父母長輩也很疼她，而她又很享受被人寵愛，那一直以來，她就喜歡做個乖乖女，因為怕別人會不高興，那就不會說出自己真正想法。就是這樣日復日，她抑壓了自己真實感受，喜怒也不隨便表達，情感閉塞。

但是，在演技訓練裏，我們就是要離開自己的安全網（comfort zone），才可發掘更多可能性。要釋放她，我先從身體入手，要做一些她認為粗魯的動作，在地上滾來滾去、抬起腿坐、扭曲面容、大力踏地等，然後又叫她說髒話，大聲投訴，說說是非，想像自己最討厭的人就在眼前然後辱罵他……我試圖找出她的陰暗

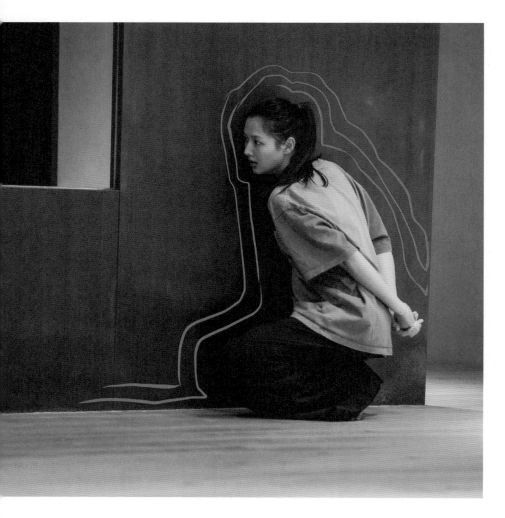

相對於外形樣貌、年齡身材，我認為作為演員，更看重的應該是「個性」，
因為「個性」是決定演員的基本條件。

面，把內在壓着的情感釋放出來，不要鎖在自己設置的那個乖女孩軀殼裏。

當然，這個過程要非常謹慎，因為我正在打開她一直隱藏的盒子，這是非常敏感的範圍，要脫離多年的慣性思想和行為，大膽衝破自己的局限，需要很大勇氣，所以作為老師，就要給她安全感，給她鼓勵：「情感沒有對與錯，人人也有喜怒哀樂，表達感受是很正常的事。」她點點頭。「一個演員連自己內心也不了解，怎可能把情感灌注入角色的世界呢？」我明白，這要慢慢來，一步一步令學生放膽衝破局限，就是作為老師很重要的工作。

就是這樣，我經常覺得自己有點像心理醫生，或許因為戲劇都是訴諸人的內在世界，但我跟心理醫生的工作不同，皆因我的學生不是病人，病人控制不了自己的情感，梳理不清；但演員就必須能夠把握其中，明白自己，了解何謂七情六慾，並能夠掌握在手。所以，我常笑說，演員是個懂得「玩弄情感」的高手。

懂玩弄感情

情感是演員的獨門秘方，如何控制收放，如何把角色注入不同感情，豐富層次，打通自己與角色間的隔離，就要懂得玩弄情感，懂得玩弄，即是你知道如何運用；能夠運用，就是你可以掌握；要掌握得到，首先就要了解，層層遞進，抽絲剝繭。相反地，若果你感情閉塞，表達不到角色所需要的感受，那就只會停留片面，人物沒有層次，就會變成「來來去去得幾個表情」了。

演員最重要的任務，就是能夠帶領觀眾進入角色的情感世界，不只是虛有其表，而是實實在在的讓觀眾感受到角色的情感世界，感受到他的困難，同情他的境況，明白他的抉擇，為他的糾結而痛心，為他的勝利而歡呼！但如果你情感閉塞，演戲沒有深刻感受，試問你沒感覺，觀眾又如何觸動 ？

跟K相似的大有人在，接着這位男生，情況更棘手，下一章繼續。

阻礙二　　　　　　　　　　　　　　　　　　心理障礙

情感麻木

2·2

上一篇說了一位「情感閉塞」的美女，現在就來談這位「情感麻木」的好男孩。

B有學識又俊朗，彬彬有禮，臉上經常掛着笑容，很有教養。他出道已有一段日子，但發展多時，成績平平，雖說能唱能演能當主持，但唱歌一般，演戲一般，主持也是一般，他也知道問題，就跑來跟我上課，希望有所突破。「看見很多新人不斷湧現，如果自己還未能做出成績來，很快就被淘汰……」我明白他的憂慮。

我隨即給了他一些練習，他應付有餘，看得出曾受過演戲訓練，學過一些技巧，所以都不太生手，做什麼都似是可以，都OK，不出錯，恰如其分。但問題來了，就是因為他什麼都只是「可以」，只是「OK」，那麼演來都平平淡淡，如開水，沒什麼亮眼處，難留下深刻印象。

表現OK但平淡

「你太OK了，什麼都平平穩穩，但過目即忘。」他有點迷茫。「我的問題出在哪裏？」「我看不出你的熱情，看不出你的個性，感受

不到你的痛或恨，觸不到你的情感世界。」沒有情感流露，就如沒靈魂的軀殼，誰願意看這樣的表演者，我坦白告訴他。

如之前所說，我重視個性，有性格才有風格，你看梵高的畫作，一眼便能認出是他，透過作品我們看到他的內心，看到他的激情，激情是創作要訣；藝術不取平庸，而是追求卓越（Excellence），我們喜歡優秀作品，就是可以感受到藝術家的澎湃情感，明白他的所思所想。當然，不是說我們要像梵高般瘋狂，不是要切去自己耳朵，被關進精神病院，才能成為出色藝術家；我只想說明，如果表演者只是可以，只是OK，情感濃度不夠，便欠缺力度，那就不能給觀眾帶來衝擊，過目即忘。

「我好像沒見過你激動，你好像沒有抓狂的一面，沒有 dark side呢。」到底有什麼東西阻礙他？以他的條件絕對可以更進一步，是跟背景有關嗎？

B不煙不酒不講粗口，沒什麼負面情緒，不發脾氣、不罵人，當然不會失控，未見過他放任，亦未見過狂喜，絕對的好男孩，Nice Guy！但要當個Nice Guy，即是凡事要Nice，才不致失控，那就最好一切保持距離，喜怒不形於色；因此，與他相處就像隔了一重紗，看不通透，雖是臉上常掛着笑容，卻似個面具，阻擋着我們看見他真正的臉。但他偏偏選擇當演員，做練習時他也會表現悲傷，也會七情上面，台詞悅耳⋯⋯但其實都在「扮嘢」，假假的，我一眼就識破。

 ## Don't be a nice guy

後來得知 B 出生在富裕家庭，父母給他最好的教育，用心把他教養成為一個很有禮貌、很得體的孩子，他也樂於飾演一個好兒子、好男生、Nice Guy！100 分！沒有人不喜歡他，也沒有人很喜歡他，一貫的中庸平穩，一切都 OK。

「Don't be a nice guy, so boring!!」想起我的法籍演戲老師 Philippe Gaulier，他經常對學生這樣說。我明白老師所指，現實世界總喜歡把人的棱角磨蝕，個個變成同一模樣，be nice 才不會失控；但棱角才是獨有之處，我們需要看見演員不同的特質，而不是平凡如倒模一樣。

不要誤會，我不是鼓勵大家要做壞事，生活要不規律，殺人放火做罪犯；我們平日做人當然可以 nice，但演戲便不需要了，太 nice 太乖只會循規蹈矩，平庸乏味，沒有驚喜。事實上，觀眾總是喜歡有性格、有特色的表演者，看看周星馳，看看梅艷芳、張國榮，還有我最喜歡的 Joaquin Phoenix、Johnny Depp、Benedict Cumberbatch 等，每次演出都有獨特光芒，永遠給你看見豐富的創造力，不知這次有什麼古怪想法藏在腦裏，有待爆發，驚喜處處。

學習演戲，就是能看透人性到底是什麼一回事：人有善良一面，也有陰暗一面，而戲劇就永遠讓角色在這兩端拉鋸；當我們理解人生的五味雜陳，就能了解角色的不同面向，才知道如何把情感注入角色的內心世界。

如果，今天派你演哈姆雷特（Hamlet），那便要進入他複雜的內心世界，所以作為演員的你，先要感受到恐懼是什麼、憤怒是什麼，明白他的脆弱、他的陰暗面，才能知道 Hamlet 為什麼要裝瘋子，為什麼會內疚，為什麼想復仇，卻又為何猶豫不決。所以我經常說：先豐富自己才能豐富演技。

自我發現

好吧，我們回到 B 的課堂……

那次與他搏鬥完，腦裏就跳出這個詞語——「情感麻木」。他的問題不簡單，他對某些傷感、憤怒、憐憫等感受敏銳度很低，亦無法表達這些情感，怎樣推他也去不到更深沉、更豐富的內心世界探索，而那裏才是演員真正的寶藏。

在認知中，我們認識的自我只是冰山一角，那是基於成長、社會規範等建立而成的自我形象；但在這冰山以下，在我們看不見的底部，還有一大片荒蕪的潛意識世界，那裏藏有我們的慾望、陰暗面、想像力、創造力，很多我們未認識的「自我」躲在那裏，等待發掘。

遺憾地，到最後我並未能為他破開這座 Nice Guy 冰山，他的問題跟成長及原生家庭有很大關係，這亦已超出我教演戲的範圍，愛莫能助。在他離開課室的那一刻，我就預見他的演藝生涯，也只能像他演的戲一樣——Ok，Nice，平平淡淡。

記起當年入讀演藝學院的第一天，毛俊輝老師就告訴我們：學習演戲第一步是 Self discovery——自我發現。這句說話多年後才懂細味，是金石良言，因為要真正明白自己，長路漫漫，大有學問。

我們認識的自我只是冰山一角，還有一大片荒蕪的潛意識世界，
那裏藏有我們的慾望、陰暗面、想像力、創造力，等待發掘。

阻礙二　　　　　　　　　　　　　　　　　　　　　心理障礙

享受挫敗　　2.3

如上一篇文章提到，學習演戲，先要Self discovery——自我發現。人是複雜的動物，我們常常以為對自己很了解，但其實只認識了一小部分，精神分析學家榮格認為人格結構由3個層次組成，除了意識（自我）以外，還有個人潛意識（情結）和集體潛意識（原型），所以我們以為了解自己，其實所知甚少。

發現另一個你

這不是心理學或理論課，我只想藉此告訴演員及學生們，不要規限自己，不要鎖死自己在某些框框，某些既定自我形象，例如「我一直是個害羞的人」、「我從來都不發火的」、「我百分百理性」……人其實有很多可能性，重點是不斷探索，開闊更多，學習演戲就是從外到內尋找可能性，給自己機會，發現驚喜。

「去發現另一個你。」來上課的第一天，我定會對學生這樣說。

H就是一個好例子，現在的他自信滿滿，積極且健談，近年才認識他的人，很難想像到他當初的模樣。回想起第一次見面，一個身形高大的年輕人，外貌不差，但雙眼無神，表情茫然，雖然健碩，卻曲着身軀，手掌緊握着，頻頻搓弄，很是緊張。

「你認為演戲是什麼？」初次見面，通常我都這樣問學生。

「演戲是……」他有點錯愕，沒料我會這樣問吧。

「簡單說說，這不是考試。」我希望他放輕鬆點。

「演戲是……」他仍吐不出半句。

這樣的尷尬維持數分鐘，之後我再問了幾個問題，他仍是結結巴巴，痛苦地說些東西應付我。

他不是理解能力有問題，而是語塞，像有什麼卡在喉嚨，說不出話，要回應這樣簡單對答，他亦有如背上千斤重。他不是口吃，不像英皇佐治六世，因為童年壓抑、被糾正左手等經歷導致口吃（電影《皇上無話兒》〔The King's Speech〕有描述這段經歷），若是如此，便要找語言治療師解決；而H問題雖沒這麼嚴重，但也與壓抑有關，是心理障礙，嚴重缺乏自信，導致說話吞吞吐吐。

H是一名富二代，父母在社會上有身份地位，而他自小已經很想當演員，希望長大後能投身演藝事業，不過父母一直反對。經過一番爭取後，父母答允給他兩年時間，如果沒什麼成績，便要回去跟父親做生意。

他戰戰兢兢，希望能幹出一番事業，但又害怕失敗，壓力很大。他告訴我，因為父母成功，不想孩子一事無成，所以從小他就經常被批評，造成很大壓力，以致自信心非常低，曾有段日子他自暴自棄，酗酒鬧事做了很多錯事，自此以後，父母對他就更嚴格，他就更大負擔，挫敗感就變本加厲。沒有自信，自然說話不濟，不懂亦不敢表達自己想法，因為怕一旦說錯，又招致更多負評。

這情況確是非常棘手，要幫助他成為演員，肯定不是容易的事，先別說他有沒有天份和條件，現階段的他，第一步是要讓他能說話自如，可以與人溝通，至少不要呆呆滯滯。在這種情況下，我知道遊戲（Play）可以大派用場。

在英語的世界裏，一個劇本是 A Play（或 Script），演繹角色是 Play a role，演員叫 Actor 以外，也可叫作 Player，可見 Play 這種元素在戲劇裏有多重要。不錯，演戲確實充滿了遊戲性，在演員訓練中就經常用上劇場遊戲（theatre game），非常有效。因為當一個人在遊戲時，就會變得輕鬆，像個小孩般充滿歡樂、開懷大笑，感到快樂，在快樂中就容易釋放創造力、想像力，強化身體協調和溝通能力等，建立自信。

關於遊戲的好處，坊間已經有很多不同的論述和書籍，在此不再重複。不過我要強調，劇場遊戲與一般孩童遊戲不同，其目的和用法不一樣，終究劇場遊戲是為了訓練演員為目的，要認真研究，不要只鬧着玩，發洩過就完事，所以，在我多年的

因為遊戲不是以分析或語言主導，而是用身體感受，跑跑跳跳，感官就會打開。

教學中，一直強調在遊戲中的重要領悟：享受挫敗（Enjoy the failure）——遊戲必有輸贏，但這種輸贏並非那種「不是你死就是我亡」，不是輸了就永遠失敗。我們試回想一下，你小時候玩遊戲，最享受的是哪個時刻？ 你或會說是贏的時候，因為我們喜歡勝利的優越感；但若果輸了，你會想玩多一趟嗎？很大可能吧！是因為不服氣，或只因為好玩，就想繼續下去，希望下一次會成功，那就盡快抹走剛才的失敗，繼續玩下去！

所以，勝利只是一個目標，給我們動力，反過來在遊戲過程中鬥智鬥力，挑戰難度，才是遊戲最精采的地方，亦是我們最享受、創意最高的時候。所以，過程永遠比結果更刺激，更令人着迷，亦因為享受這種喜悅感和刺激感，就有衝勁繼續下去。

再說，輸了又如何？

我們細心想想，所有藝術訓練也是從失敗中學習，哪有人一開始學琴就能奏出莫扎特名曲？初學時，必定會按錯琴鍵，或者手指位置不對，錯處一大堆，但重要是認識自己錯在哪裏，跟着改善，然後再練習，再犯錯又再練習，一步步提升水平，學演戲同樣道理。

當然，遊戲的訓練不是唯一的途徑，學習演技還有很多不同流派和學說，只是在我的經驗中，遊戲最容易入手，因為遊戲不是以分析或語言主導，而是用身體感受，跑跑跳跳，感官就會打開，在歡悅氣氛下，人便容易放下壓力，釋放自己，讓 instinct（即時反應）跑出來，那是人內在最原始、最直接的本能反應，回到我

們小孩的模樣，最純粹的自己，快樂而充滿創造力。所以，我認為遊戲在演員訓練中，如有神奇的魔法，能點石成金。

學習享受挫敗

再說宏闊一些，當我們真正能享受挫敗（enjoy the failure），在遊戲中洞察出智慧，明白得失乃平常事，明白人總有優點也有不足，重要是懂得欣賞自己的好，對自己的不足加以改善，便能有所進步。演戲如此，其實做人亦如是。

當然H的訓練過程很漫長，用了很多不同的劇場遊戲和練習打開他的身心，學習如何享受挫敗，不再對自己打負分。經過多個寒暑，他逐步見到自己的優勢，原來自己不是那麼差呢！他開始欣賞自己、明白自己、接受自己，然後，自信心隨之而來。

說來好像很神奇，今天的H真的脫胎換骨，也正式開展他的演藝事業，看到他下了很大的決心和努力，作為老師的我亦感到安慰。今天的他，實實在在走自己的路，無論好或不足，他都欣然接受，對自己誠實。更高興的是，他已經不再說話結結巴巴，有信心地去表達自己的想法，努力追求自己的夢。

「十年前，做夢也想像不到會變成今天的我！」H常常這樣說。

就是這樣，給機會自己，發現另一個你。

阻礙二 心理障礙

Bad Acting 2.4

讀到這裏，可能你從沒想過，學演戲會是這麼的一回事，因為一般人有種觀念，以為學演戲就是學些技巧，學點板斧或做做表情、說說台詞便成了。當然，技巧訓練很重要：怎樣發聲、怎樣念對白、怎樣演繹角色等都不能缺；但我認為，在學戲之始，首先是要除去障礙（Blocks）：一些阻擋成為好演員的問題，一些阻礙情感流露的因素，要打通任督二脈，這樣才容易吸收領會；就好像一間房子，內裏塞滿了雜物垃圾，又怎能騰出空間給新的傢俬放進去呢？

如果一開始只教授技巧，而沒幫他們 Self discovery，沒認真探索內在東西，沒發現自己更多可能性，出來只着眼技術，這樣的角色只變得表面或膚淺，而這個演員的演藝生涯一定走不遠。技術只是工具，角色有沒有靈魂、有沒有深度更為重要，所以我們要避免 Bad Acting：一些陳腔濫調（Cliché）或膚淺的表演。

哭不出眼淚

我常常說，教授技巧和應用不難，反而教演戲最困難的，是要糾正固有的壞觀念。真正的 blocks，不是經驗淺、技術不足，而

是學生腦袋裏充滿了各種各樣奇怪的演戲觀念，有些真的很難糾正，毒害很深。

「老師，我哭不出眼淚，怎麼辦？」正如這樣的一個問題。

發問的是Y，她原本是個模特兒，剛開始拍戲，是零經驗的新人。像她一樣，很多學生也經常問我「點解我喊唔出」之類，他們總是迷信「喊得出」就叫好戲。

「傷心一定要流淚嗎？悲痛一定要歇斯底里的嗎？有沒有聽過欲哭無淚？一個人憤怒時，一定要聲嘶力竭、面目猙獰的嗎？可否是敢怒而不敢言？」我強調。「你們看得太多差勁的電視劇，接收了很多爛演技！」那些劣質劇集，奸角一出場就是戚眉弄眼，早就知他滿腹詭計要陷害人；演妓女就必定搔首弄姿、黑幫老大就總是面目猙獰……「你們腦袋裏有太多 Bad Acting 的觀念，這樣演戲，角色只會變得平面化、樣板化。」

每次說到這些，我都會很肉緊，但偏偏很多粗製濫造的製作，只求效果或趕收工，滴滴眼藥水，聞聞白花油，總之迫出眼淚就收貨，或者七情上面、青筋暴現就叫好戲，從不細心追求演技，不理人物設定和情景是什麼，總之演來夠爆夠搶眼就叫好收工。

「哭不哭得出眼淚，不是衡量一個演員的好壞，這是完全錯誤的觀念。演員最重要是要演繹好角色，令觀眾投入故事，感受戲中人物的情感變化；所以第一步先不要只求效果，不要把角色簡單化，其實每個人物都是獨特個體，有自身的背景、性格、形態動

作等，正如人人的性格背景不同，喜怒哀樂反應都不一。」我經常要花很多唇舌去糾正他們。

「但哭出眼淚，導演才收貨……」Y的樣子很無奈。

我絕對明白她的難處，很多演員也告訴我，有時劇本不合理，角色性格矛盾，作為演員只有忍氣吞聲，除了「瞇埋眼做咗佢」之外，還可以怎樣？

記得一件有趣的事，曾經有兩位女演員差不多同一時間找我作演技指導（Acting Coach），雖是同一間電視台製作，又是兩齣不同的劇集，但當我分別看過兩個劇本後就大笑起來，原因是角色都是專業人士（一個是律師、一個是醫生），除了做手術、破案、上庭、槍戰等大龍鳳場面因職業背景而有不同外，其餘文戲有九成相似——女角都是能幹漂亮，跟才俊相愛結婚，然後懷孕，跟着流產，女的傷心欲絕，場場戲都喊，而男主角當然是好老公，默默忍受，無限支持……（不用再多說，大家都猜到劇情，來來去去三幅被）而這兩位女演員急着來找我，都是接到爛劇本很懊惱：老師，怎樣演？場場戲都崩潰！

幸而她們在電視台日子不短，懂得走後門，早跟導演、編劇周旋，改得就改，刪得就刪，但仍逃不過多場喊戲，「因為這樣才有戲可看……」導演這樣說。

自己豐富角色

好吧！劇情薄弱，那麼就自己來豐富角色！首先要建構出這個人物是誰，實實在在的建立性格，我們先由工作開始：職業影響生活，分析工作性質對角色的影響——當律師先要口才了得，思路清晰，當醫生的工作必定需要冷靜理性等，還有她工作多久？是新入職還是主管？私家醫院還是公立醫院，外科還是內科？若是律師，那麼是事務律師還是大律師？工作情況怎樣？工作有什麼壓力……愈仔細發問，角色就愈見豐富。

另外，家庭背景亦是重點，是否在單親家庭成長？還是富裕家庭無風無浪？父母婚姻關係影響感情觀，成長中有沒有特別經歷……我們編作很多故事背景來支撐人物骨幹；最後才來到劇本分析、研究劇情，琢磨每段戲的情景、衝突、對白動機等。「一定不能場場戲都喊，觀眾肯定煩厭！」我再三強調。「傷心不一定流淚，有時無聲勝有聲，不要一直呼天搶地，less is more！」

經過她們力挽狂瀾，最後劇集播出，很高興她們的演出，觀眾反應正面，這是個好例子，有時儘管劇情犯駁，演員還是有空間盡力做好本份，不要急於追求效果，認錯一些陳腔濫調或膚淺演技為好戲，這些觀念害人不淺。

說到底，學習演戲的精髓，就是能懂得分辨 Bad Acting 和 Good Acting，才不會變成 Bad Actor。

阻礙二 心理障礙

Good Acting 2.5

「什麼是 Bad Acting？」學生經常問我。

浮誇、表面、裝腔作勢、多愁善感、陳腔濫調、缺乏深度⋯⋯相信大家都可以數出千百個例子。「我對 Bad Acting 當然有我的看法，但更重要還是你有自己的標準，要懂得判斷好與壞。」我這樣回答。

我相信，演員訓練的第一步是 Self discovery（自我發現），接著就需要建立自我的 Judgement（判斷力），分辨什麼是 Good Acting，什麼是 Bad Acting，建立一套自己對演戲的標準，才會有所追求，免於成為劣質演員。

若判斷不好，表演便會走樣，就說說這個例子吧。

J 的條件不錯，熱愛舞台，演戲有點經驗，經常自信滿滿，但就是常常 over act，很不討好。我想他應該知道自己演技出了問題，所以來上課，希望有所改進。可是在堂上所見，同學們都不喜歡跟他做練習，原因是他自視過高，ego 太大，經常教對手做戲，要求對方配合自己的想法來演，他們就勉強服從，但 J 根本

不是為了演好那場戲，只想觀眾目光放在自己身上，所以明明對手在演戲，他總是要把焦點搶回來，破壞了交流，就是所說的「搶戲」。

「你沒有顧及對手，不停搶戲！」我打斷了他。

「是嗎？哪個時候？」他不服氣。

「你沒有交流，你不知道嗎？」我問他。

「我覺得自己剛才演得不錯⋯⋯」他堅持。

「自己演得不錯？那麼對手呢？你有理會他嗎？」我忍住不發火。

Ego 太大 沒有交流

「你真的以為自己演得好？我告訴你，這是 Bad Acting ！你只 focus 在自己身上，沒有理會對手，也沒有讓自己發掘角色的可能性，你這樣永遠也不會演好一場戲，也不會是個好演員！」我語氣重，但需要。「一個角色不會永遠也是焦點，沒有一個戲能夠單人匹馬便成事，我再三強調，演員最基本的工作，就是要交流！交流！交流！」

「但觀眾就是喜歡搶眼的演員呢！」他反駁我。

很明顯，J 的演戲觀念有問題，根深柢固，以為戲只屬於自己，太自我中心，ego 太大，把 Bad Acting 視為 Good Acting。

愈是媚俗，就愈有市場，因為低質東西，不用動腦筋，容易入口。
（圖為 Olivia 老師與學生蝦頭在拍攝 *Bad Acting 2.0* 網上短片）

我知道 J 為何這樣，因為他太想被人注視，太渴望得到觀眾掌聲，享受光環套在自己頭上，其他什麼都不重要。我明白，每個演員都希望成為焦點，這本身沒有問題，但有時太過想得到認同，太想取悅觀眾，就成為致命傷。

演戲不同於音樂或舞蹈，多少也有考核制度，有既定的標準可循，然而演戲卻像沒有，容易落入主觀喜好，好像觀眾反應或受歡迎程度多寡，便代表了演技的好壞。我不否定觀眾的重要性，畢竟戲是做給觀眾看，外界讚賞和肯定是演員努力的回饋；但很多時候，這都會成為心魔，演員若把持不定，拿捏不準，便會跌入只求取悅觀眾的陷阱，你喜歡什麼，我就給什麼，聲嘶力竭就叫激情好戲，那便拚死的青筋暴現；胡鬧搞笑不理劇情前文後理，浮誇醜化為了博取笑聲，估計大家亦見識過不少。

愈是媚俗，就愈有市場，因為低質東西，不用動腦筋，容易入口；如沒營養的食物，貪方便簡單，開口便吃，其實對身體有害。同樣地，低質素的演出，對演員的表演生涯肯定不好，演得多如吃太多垃圾食物，健康受威脅。若久不醫治，病入膏肓，就難以痊癒。

再舉一個例子，他就是久病不醫。

H 條件很好，是男主角的料子，他亦接受過專業訓練，機會很多，戲接戲的從沒閒過來，那就不愁飯碗問題。可是，我看過他演的戲，不是他不用心，但就是不好看，很浮面，演得不入肉，平平無奇。

「你演壞了。」我對他說。

出道之初，他真的不錯，但後來演了太多爛劇本，導演不濟，製作粗糙，一台劣戲。可是，戲照樣播映，收視還可，無風無浪下，他就含含糊糊的一套接一套的演下去。自己沒什麼要求，導演收貨，又繼續有工開，亦沒人提點，那就不知不覺間愈演愈差，以至後來就變得樣板化，角色沒層次，觀眾掌聲退卻，機會也漸漸流失。

流於公式 裝模作樣

此時他才知道問題不輕，他跑來上課，我用了九牛二虎之力，試圖甩掉他那些壞習慣，但比起白紙一張的新人，他更吃力，雖說有經驗，但都不是好東西，充塞了很多低級技術，一號表情、二號反應、三號動作、四號語氣……很樣板化，說對白總是裝模作樣，把我氣瘋，每次上課我就如跟他摔跤肉搏：「No！No！No！」當他又拿些劣質貨色來，我就禁止他，逼他知道那些所謂「伎倆」其實是毒藥，再這樣拿着不放，只會死路一條。

課堂中他十分困惱，信心動搖，他告訴我晚上思前想後，睡得不好……聽他這樣說，我也有點心軟，畢竟以前一直覺得是對的、好的東西，現在被告之只是些低級貨色，真的很難接受。但要否定過去某些所謂「成功」的方程式，一定要狠心一點，如癮君子戒去毒癮一樣，不可回頭，一步也不可以。

「如果只是想搵食生存，當個小明星的話便無可厚非，但如果要走得更遠，要成為出色演員，把演戲視為終身事業，那就一定要對自己有所追求，建立一套對演戲好與壞的標準。」我對他說。

記得老師Philippe Gaulier說過，我們要成為高價值演員（expensive actor），意思不是你的身價多少，不是說片酬高低，也不是你有多受歡迎，掌聲多寡，而是你是否以你的情感、你的表演引發觀眾的想像力，觸動他們的內心，激發他們對人性的憐憫，對生命的珍惜，對世界的反思。

「你的老師標準好高啊！」H對我說。對啊，不過我真心相信，這就是Good Acting。

小演員

2.6

相信大家都認同，一個演員演得好不好，是否 Good Acting，不是以戲份多少來衡量，俄國戲劇大師史坦尼斯拉夫斯基（Konstantin Stanislavski）有句名言：There are no small parts, only small actors.（沒有小角色，只有小演員），意思是指一個戲裏，無論大小角色都那麼重要，同樣地要全情投入，所以演員不要輕視自己，只當個小演員 (small actor)。

上一篇文章說過 ego 太大的演員，反過來覺得自己只是 small actor 的其實亦不少，這讓我想起 L。

L 年近四十，不是什麼年輕演員，在行內打滾了一段日子，一直也很努力，可惜沒什麼驚喜，表現中規中矩，他為此懊惱，想尋求突破。我形容幫他似「舊車維修」，像這些具一定經驗的學生來求學，他們面對的問題不同，求學原因各異，要維修的地方亦不一樣，但態度大都很好，畢竟人生經驗多，上課特別認真，很受教。

L 上課之初，都是比較禮讓，總是讓其他同學做練習，自己配合便可，後來得知，這是他的習慣，他認為自己沒什麼特別出色，還是給其他人帶領着較安心，自己跟着別人步伐才會演得好。這

些 small actor 想法原來與他一直以來多是演配角有關，都是那些主角身邊的好朋友、好兄弟、好細佬之類，一般所謂「下靶」的角色，或叫「綠葉」，我們都知這些「下靶」角色其實很重要，只是他認為是 small part，自己是 small actor，連帶自信亦拉低。

要知道，在一個戲裏，「下靶」若配合得宜，就能夠使主角（上靶）更為出色，上下靶互相交鋒，火花四濺，就會好看，例子很多，像美國三四十年代老牌搭檔 Laurel and Hardy 就是經典，另外粵語片就有新馬仔與鄧寄塵，港產片中周星馳配吳孟達，一唱一和，都是絕配。喜劇以外，近年就有我好喜歡的美國電視劇集《絕命毒師》（Breaking Bad），劇本好、角色寫得仔細之餘，當中飾演 Walter White 的 Bryan Cranston 和飾演 Jesse Pinkman 的 Aaron Paul，兩人配搭都非常出色，劇集和演員獲獎無數；舞台劇方面有 NT Live（National Theatre Live，英國國家劇院）在 2012 年製作的《科學怪人》（Frankenstein），由我喜愛的 Benedict Cumberbatch 配上 Jonny Lee Miller，他倆分別輪流場次交替飾演科學家和怪物，演繹各有特色，絕對是另一個雙人戲典範。

「主與副」交替

這種「上靶」與「下靶」關係，一般是指「主角」與「配角」之分，但在戲劇訓練中卻有更深入的探索，稱為 Major and Minor（主與副）。當中「主與副」的交替，所產生的化學作用，就能呈現一場戲的高低起伏，帶動劇情前進。首先，這裏所指的主與副，不是

說「Major」就是當主角，一定是那些能力較強、台詞較多，或是外形出眾的演員，必然更受觀眾注目、更搶眼；而相對沒有那麼出色的、能力差一點、外貌差一點的演員才會當Minor⋯⋯這樣的觀念大錯特錯。

事實上在一個戲裏，Major與Minor兩者同樣重要。簡單而言，Major是能夠帶領對手，發揮帶動（Leading）的作用，能夠引領一段戲的前進發展；而Minor最重要的功能是配合（Support），協助Major來完成這場戲。要注意的是，一場戲，Major並不一定落在主角身上，而Minor就永遠是配角，其實更要視乎這場戲的內容需要，當然主角的戲份應該較多會是Major，由他來帶動故事發生，是戲的焦點所在；但也有很多時候，戲的重點（Major）會落在其他配角身上，由配角帶動那場戲的發展。

說到這裏，或許你會問：是否有些演員只能做Major？有些又只能當Minor？

當然，由於演員本身的特性不同，有些人明顯較適合成為Major（Leading），有的卻傾向當Minor（Support），不過，要作為一位全面的演員，就應該兩者都能擔當，有時可以帶戲，有時可以協助，而不應該只偏向一方。

還有，更多的情況是，一場戲兩頁紙，仔細研究後，你會發現Major與Minor會不停轉換：A在開始時當Major，兩句之後就轉為B，再隔數句台詞後，又轉回A當Major、B是Minor等等。看，這真好玩！

對自己期望過高又或是過低，都會容易用錯力。
方向不對，就算比別人用功 10 倍，也是徒勞。

好，現在我們回到 L 的例子吧。過往他演的大多是配角，所以他一直認為自己只能配合他人，不會是好的 Major；但在訓練中，他發覺原來自己能夠帶領對手之餘，還懂得照顧別人。同學告訴他，跟他配合時覺得很有安全感，他給人有一份信任，是一個很好的 Leader……他亦開始發現自己十分享受擔當 Major 這個位置，原來自己有能力成為出色的 Major 時，對他來說衝擊很大。

調校坐標

「原來我一直誤解了自己。」他這樣說。

他告訴我，從小他就沒有自信，在家裏排行最小，哥哥姊姊成績都十分出色，他總是覺得自己不夠好，因為不想給人家比較，寧可不表態，慢慢性格就變得被動。他很喜歡表演，但信心不夠，心底總是有份自卑感，覺得自己怎樣做也比不上別人，還是乖乖當個配角吧，壓力沒那麼大。就是這種想法，阻礙了他發揮自己的潛能，雖然演的是配角、是小角色，但演來演去總是不能得心應手。

今次上課，他調整了自己，找到自己的真正能力所在，這對他十分重要，他一直低估了自己，原來自己絕對可以走得更遠，可以跳出框框，他豁然開朗，信心大增。當然，他的表演事業未必立即起飛，始終一個人的成就多少，還要配合其他外在因素，但至少他明白了自己是什麼，調校坐標，不再自我否定，知道自己不

只是個小演員，那麼自信就會出現，我相信無論做戲還是做人，對他都十分重要。

對自己期望過高又或是過低，都會容易用錯力。方向不對，就算比別人用功10倍，也是徒勞。曾聽過有位前輩說過：演戲不是當苦力，不是用力就能演得好。一言蔽之，此話值得咀嚼。

這趟舊車維修我很滿足，算是成功吧。

第三幕
ACT 3

阻礙三
外表包裝
Block 3　External and Physique

一個演員除了懂得掌握角色的心理狀態以
外，就是要靠形體動作去展現這個人物的形
態，正所謂「有諸內必形諸外」，觀眾就憑
藉這些資料線索，具體地看見一個角色活現
眼前。

阻礙三　　　　　　　　　　　　　　　　　　外表包袱

對症下藥

3.1

以形體動作來塑造角色，是演員的必修課，最終目標是懂得運用身體來演戲，得心應手。不過，每個演員的身體都有不同程度的限制，因為人人不同，高矮肥瘦不一，問題當然也不一樣，有些步伐太笨重、有些手腳不協調、有些脊椎太硬、膊頭太緊、走路八字腳、入字腳、寒背、縮頸……總之問題多多。面對各種奇難雜症，我的教學重點是「對症下藥」，每個人要改善的地方都不同，所用的方法都不一樣，作為老師便要絞盡腦汁，不能一本通書讀到老。

我曾經跟一位年輕演員 P 工作，他的身體很有問題，一激動頸就向前伸，頭部便突出來，姿勢古怪。「再這樣下去，你的頸快斷了！」我提醒他，這不是小問題。還有他太緊張，雙手經常繃緊着，十指屈曲似「鳳爪」，走路更有入字腳情形，加上胖胖的身軀，動作論論盡盡。記得有次在排練某段戲，我叫他雙腿分開前後腳站着，但他不自覺就會打回原形，頸又無故地向前伸，雙手繼續似「鳳爪」！他身體敏感度低，控制能力弱，實在想像不到他怎樣應付表演工作。

以 P 的情況看來，定不能一次過解決所有問題，那我先由簡單開始。第一步，我要他學習放鬆身體（Relaxation），這裏所說的「放鬆」，不是我們平常說要去做 spa 嘆世界的那種，「放鬆」是戲劇訓練最基礎的東西：先由呼吸開始，放鬆身體肌肉，然後放鬆心情，因繃緊的身體其實是內心緊張的反射；再進一步，就教他如何把脊椎拉直，使頸回到正確位置，之後再做些手部動作練習，學習身體協調，還不斷提醒他不要緊張，放鬆手指。這些練習需要他恒常鍛煉，還要經常意識到自己的問題，在日常生活中加以留意，才會一步步改善。

身體影響聲線

「慢慢來，你不會吃顆藥丸就立刻痊癒；問題是日積月累的，改變也需要時間。」我知他焦急，但沒辦法，沒有快餐。

幸好，P 的問題明顯，亦較容易處理，知道什麼方法對他有效，需要的只是時間和恒心；但有些學生的問題卻較複雜，要花點工夫，才能對症下藥，如以下這個例子。

S 是位業餘歌劇表演者，但聲線沙啞，我還好奇這種聲線怎樣表演之際，她就告訴我：「老師，要說話的練習，我今天不做了，因為要養聲，不可大叫，近來音質很差，經常喉嚨痛⋯⋯」過了幾星期後，她的聲音仍然沙啞，喉嚨仍不舒服，我再問她詳情，她說這已經有大半年了，她亦一直有看耳鼻喉專科，而醫生只叮囑要吃藥少說話，但過了這麼久，聲音仍然不好，她也頗困惱。當刻我就知道，問題不簡單，一定要找出根源來。

據我觀察，除了聲音問題外，她的身體同樣不好，肩、頸以至腰背都很僵硬，肌肉厚實，身體靈活度低，轉動腰部等簡單動作都很笨拙。「噢！我明白了！你的問題根源不是聲音，而是身體。」我對她說。

發聲運氣是需要身體各部分器官和不同肌肉來配合，那我便叫她試着做給我看，先把腹部肌肉伸張，再叫她吸氣和呼氣，只見她上身的肌肉繃緊得很，可想而知，當她用力飆高音時，其實呼吸不暢，用不到腹部肌肉支持，丹田運用不好，唱歌時就把所有壓力放在聲帶上，那自然受損。

「現正你要處理的不是聲音問題，而是先改善身體狀況，首要學懂放鬆肌肉，改善身體柔軟度，多做些伸展運動。」我問她為何這麼繃緊，到底是什麼原因。她說平日工作壓力大，肩頸膊痛已成日常，所以她跑去健身中心，希望放鬆身心，還希望練得一副好身形，所以特別勤力；但從她現在情況看來，極有可能是在健身時用錯了方法，身體肌肉反變得僵硬，適得其反。之後我給了她一些簡單練習，叮囑她每天做，要放鬆身體肌肉，增加柔軟度，還鼓勵她去游泳、上瑜伽課，暫時不要去GYM健身練肌肉，不要做負重運動。

要改善問題，首先我們要知道問題出在哪裏，對症下藥，才會有效。演員與身體關係，正如音樂家與樂器、或是畫家與顏料畫筆一樣，是表達內心世界的工具，所以樂器不能斷弦，顏料也不能乾涸，工欲善其事，必先利其器；因此，演員要好好訓練身體，令自己靈活敏銳，充滿可塑性，才可以談得上運用身體，創造角色。

演員要好好訓練身體，令自己靈活敏銳，充滿可塑性，
才可以談得上運用身體，創造角色。

阻礙三　　　　　　　　　　　　　　　　　　　外表包袱

肌肉男

3.2

「老師，你說一個演員的身體，不能單靠練大隻就可以，這是什麼意思呢？」提出問題的 W，就是練得一身美肌。

「那你認為演員應該擁有怎樣的身體呢？」我反問他。

「看起來健康，好看有型。」一般人的看法也是如此。

「這就足夠嗎？」我再問。

他想一想，搖搖頭。

健身成風，很多人都跑去操 fit 練大隻，我當然贊成運動，有益身心。來上課的便有不少肌肉男，一身虎背熊腰，但不知為何，或是方法有誤，有些就弄至硬繃繃，靈活度低，身體變化不大，無論演什麼角色，動作節奏都是同一個模樣：演小偷是肌肉男，演病患是肌肉男，文弱書生、宅男等角色，都獨沽一味肌肉男，可想而知，看他演戲有多納悶。

我就曾看過一個舞台演出，戲中有位男演員，因為有場戲要脫去上衣，他為此練了一身美肌，可是這些腹肌跟角色完全無關，他

演的是一名精神抑鬱的中年教授，但卻滿身肌肉，不是說當教授的就不能健身，但明顯這與劇情無關，當他一脫衣服觀眾便竊笑起來，破壞了那場戲。

回到剛才的 W，他雖不算高大，但口齒伶俐，外表不錯，據說幕前工作不少；而為了有型好看，他就跑去練了一身肌肉，我總覺這跟他斯文氣質並不相襯，不過這都不是問題，但不知是否操 fit 過度，他上身肌肉太硬，關節不太靈活，連舉起雙手都好像有點困難，就似穿上一副盔甲，動作硬繃繃。然後我發現，身體繃緊也影響他的感情流露，情緒起伏不大，身體和感情都似鎖在那副盔甲裏，我絕對相信這與他的操 fit 訓練有關。

 ## 形體帶出角色線索

演員的身體訓練，有別於一般在健身室練大隻，因為演戲所需要的身體，並不是只追求外觀好看，我們需要演員有可塑性，能夠變化，能夠以不同的形體動作，去塑造角色的不同需要，所以我們需要的，是一個能幫助我們演戲的身體。

舉個例子，地盤工人經常在戶外工作，烈日當空，或風吹雨打，他的身體狀態跟一個保險銷售員，或是學校老師，或是急症室醫生來說，其行為和動作、走路步伐、速度節奏等都非常不同。所以，一個演員除了懂得掌握角色的心理狀態以外，就是要靠形體動作去展現這個人物的形態，正所謂「有諸內必形諸外」，觀眾就憑藉這些資料線索，具體地看見一個角色活現眼前，他是一個怎

樣的黑幫老大，是兇殘成性？是深藏不露？還是狂妄自大⋯⋯這些都能從形體動作和行為去展現出來，而作為演員，就需要由各個外在細節塑造成立體，令觀眾入信。

一個人的心理因素會影響身體狀態，反過來亦是一樣。所以演員要進入角色，大致可分為兩類，一是選擇Inside out（由內去外）入手──即是以心理角度去尋找角色的外在行為；或是反過來Outside in（由外進內），即是以外在身體動作、節奏，語氣聲線、行為、服裝、化妝造型等元素，進入角色的內心世界。

無論是Inside out還是Outside in，目的都是要觀眾看到一個有血有肉、形神兼備的人物活現眼前，因此，演員必須花工夫預備和研究，內外兼修，融會貫通。記得黃秋生大師兄經常分享他拍《人肉叉燒包》時，最初也不知道怎樣入手，但在一次試造型時，他叫劇組預備一些不同款式的眼鏡，他一個又一個戴上，最後他選上一副看上去樣子怪怪的，眼睛看來幽深難測，他對這個造型有很強烈的感覺，令他對角色產生很大想像。就由這一副眼鏡開始，他由外在的一點出發，塑造角色豐富而立體的世界，而他的表演非常出色，更得到當年金像獎最佳男主角獎項，這就是一個很好的 Outside In 例子吧。

一副眼鏡營造怪相

由外到內的例子還有得多，經典的如德斯汀荷夫曼（Dustin Hoffman）的《杜絲先生》（*Tootsie*），當年上映時，他塑造那個風

姿綽約的形象就曾叱咤一時；至於近年的Eddie Redmayne演繹霍金（Stephen W. Hawking）、雷米馬利克（Rami Malek）演繹英國搖滾樂隊Queen的主音Freddie Mercury，還有近年非常出色的台灣演員吳慷仁都叫人讚嘆不已，為了角色又增肥又減磅，從外貌神態、形體動作、服裝化妝等多角度入手，幾可亂真，他們的成功也帶來了不少獎項。

不過，對年輕演員來說，先不要說得太遠，我們先回到基本步，就是要好好認識自己的身體，接受一連串形體訓練，太繃緊的要學習放鬆，不夠靈活的要多加練習，不要讓自己的身體成為演戲的障礙。你也不希望，導演叫你舉左手，你就舉右手，叫你行兩步，你卻走四步，連自己身體都控制不到，那又怎能駕馭好角色呢？能夠控制，這才談得上運用。

3

無論是Inside out還是Outside in，目的都是要觀眾看到一個有血有肉、形神兼備的人物活現眼前。

阻礙三　　　　　　　　　　　　　　　　　　外表包袱

美貌身材

3.3

我經常誇口：我的堂上很多俊男美女，除了健身美男，還有不少漂亮女孩；若想進入娛樂圈的，相貌都不會太差，她們個個可愛精緻，又懂得打扮，青春就是無敵，很是迷人；但有趣的是，當別人稱讚她們時，大多扁嘴說，「No，對眼太細喇」，或是「鼻好扁呢」，還有「有肚腩啊」、「Pat Pat 太大」……

人總是對自己的外表諸多不滿，不論相貌如何，我們總會找到問題，雞蛋裏挑骨頭。我想這多得消費市場的推波助瀾，我們經常被海量的廣告洗腦，大眾媒體最懂得製造假象，韓式美女 Oppa 偶像明星成行成市，男的七尺昂藏，女的美麗性感，於是個個拚命減肥，瘦身扮靚，追趕潮流，有些更跑去整容，把眼耳口鼻換掉，懶理是否倒模出來，你 A 型眼，我 M 型鼻……於是網上都見大量蛇精男女、膠臉間尺鼻傾巢而出，真的嚇人。

究竟什麼是美？當然各有看法，標準也不一樣，每個人也有自由選擇穿什麼衣服，化什麼的妝，以什麼形象示人，悉隨尊便；但作為演員，是不是也需要外貌出眾？五官標致？身材苗條這些準則？

說到這裏，我想以兩類美女學生解說一下：模特兒與選美佳麗。

能當上模特兒的，身形必定高挑出眾，體態優美，她們慣走天橋時裝騷，舉手投足富時代感，有型有格。而選美佳麗，當然也要吸引眼球，雖然一直標榜着什麼「美貌與智慧並重」，說實話，在大眾看來，選美的首要條件還是要靚，什麼有智慧、高學歷有內涵只是配菜，看看每年面試佳麗，一見樣貌不夠標青，輿論便群起八卦戲謔。

漂亮臉孔成絆腳石

無可厚非，擁有美貌絕對是優勢，是進身娛樂事業的跳板，因為觀眾就是愛看漂亮臉孔。不過，大家也同意，外表再好，也不代表演技好，就如常見一些花瓶美女，演技稚嫩，表情生硬，或是生澀過火。所以，擁有美貌又並不一定是致勝關鍵，有時還會是絆腳石。

不少模特兒出身的，因為外表出眾，也會給人拉去當演員拍戲，但模特兒的工作經驗——走時裝騷、拍硬照賣廣告等，這些都看似帶點「表演」成分，但事實上，這與演戲大相逕庭。模特兒的工作就是要展現身上衣服，要突顯它的美態，雖然也有主題、有些更有角色設定，但所謂人物或故事只是輔助，也就是蜻蜓點水，更不用說有什麼角色衝突、內心矛盾，也沒有對白情節；簡單而言，它不是一場「戲」，因此，模特兒工作其實與演戲無關。

我們更重要是尋找自己獨特之處，找到你真正「美」在哪裏，
「Charm」在哪裏，「好看」在哪裏。
（圖為 Olivia 老師與學生譚旻萱〔Mandy〕在拍攝 *Bad Acting 2.0* 網上短片）

所以，在堂上所見，她們的肢體動作總是離不開某些既定模式，走路、坐姿、動作都欠缺生活感，脫不掉模特兒的習慣，而且愈是年資深的，就愈不容易改變；這倒諷刺，她們那副令人羨慕的身體，演戲時卻成為阻礙。另外，模特兒的工作不需要說對白，不需要研究說話動機，不用透過語氣運用來表達情感，所以基本上台詞表達都很弱。因此，一個模特兒若想轉型成為演員，是必須從頭學起，首要是盡快甩掉 model 慣性模式，然後就要在說話、感情表達方面下苦功，才可以走上演戲之路。

至於選美勝出的，通常沒什麼訓練就被推去幕前，拍戲做主持忙個不停，但因為經驗不足，反應不好，所以都趕來上課，想拿些技術來應急。但她們卻不容易放下美女包袱，所以，最難就是要解開這個「選美」的緊箍咒，拋棄什麼「親善大使」形象，發掘比外表或美貌更重要的內在世界。

 ## 尋找個人獨特之處

演員的路要走得遠，就必須有實力，不應只關心自己長相如何，身材如何：我們更重要是尋找自己獨特之處，找到你真正「美」在哪裏，「Charm」在哪裏，「好看」在哪裏。

一位好的老師，往往能夠看穿我們內在，把個人潛藏的獨特性釋放出來，如早前提過我的老師 Philippe Gaulier，他認為當一個演員能擁有一種如小孩般快樂自由（pleasure to play）的狀態時，他的美麗就會出現，這個美麗不是以一般潮流審美為標準，不是以

外表來衡量，不是廣告中的那種人工美（artificial beauty）；而那是屬於你性格、屬於你本質中獨有的美麗，或是「傻美」，甚至是「醜美」、「狂美」，每個人的美都不同，而這種美麗都充滿自信、充滿自由。我若以日本搞笑藝人渡邊直美為例子，那你一定明白我在說什麼，那是性格的美，多麼自信、多麼豐富，是一種獨特的美，能夠擁有是多令人羨慕。

說到獨特美，不知大家還記得與否，幾年前在網絡上曾引發過一場爭議，美國版 *VOGUE* 刊登一幅中國模特兒高其蒙的照片，由於她長相獨特、細眼闊鼻，並不符合普羅大眾認為的美女標準，質疑有歧視亞裔之嫌，引發了一連串辱華爭論；其實背後所涉及的都是跟審美觀有關，而這個出現在 *VOGUE* 雜誌的模特兒，是來自一間反傳統觀念的模特兒公司 Anti Agency，他們在網頁這樣標明：Our models aren't just clothes horses, we focus on hand selecting London-based girls and boys with personality, individual style and talent.（我們的模特兒不是被衣服勞役的馬匹，我們專注於在倫敦挑選具有個性、個人風格和才華的男生和女士。）

強調個性，不是外表，我想在時裝界他們都是異類，顛覆典型；而在演戲世界，我也很喜歡怪獸演員 Monster actor，同樣反主流觀念。

什麼來的？下一篇詳述。

阻礙三　　　　　　　　　　　　　　　　　　　　　外表包袱

怪獸演員

3.4

我的老師Philippe Gaulier經常說，他教出很多Monster Actor（怪獸演員），說時非常自豪。

什麼是Monster Actor？他不是指那些扮演怪物的演員，也不是說擅長恐怖片的表演；而是他反對那些主流或典型化的主角類型，永遠陳腔濫調（Cliché）的套路，例如男主角總是正人君子、女主角永遠美麗純良、奸角一定兇殘猙獰……諸如此類。他強調演員要找到自己的美麗，那是屬於表演者的獨特魅力，這些都與樣貌漂亮與否無關；他認為，無論身形如何，高矮肥瘦，外貌古怪或俊朗，都可以成為好演員，最重要就是有着獨特的美，有個性，有想像力，有驚喜。

要知道，每個人其實都不同，都有其獨有特質——他的性格、他的聲線、他的幽默感、他的情感世界，那是唯一而不能被替代的，亦是這個人最本質的東西。但這些特質，有時在一般主流標準下，會被認為不及格，因與世俗所期望不同，那就被埋沒，不被看見。

而Philippe過去所教過的學生中，就有很多這類奇人，都不是什麼俊男美女，有些長相奇特，身形古怪，凶神惡煞的有，女生男相的有，腳短身長、瘦骨嶙峋的也有，以大眾眼光來說甚至就是「醜」；但不要輕看這個「醜」，如果你一旦接受它，運用得宜，它甚至能成為你的強項，把別人眼中的「醜」和「怪」發酵，就成為老師眼中的「怪獸演員」。

化醜為力量

曾創作多個備受爭議作品的英國著名喜劇演員Sacha Baron Cohen，就是創作及主演波叔（Borat）系列的主腦，他也曾跟Philippe Gaulier學習，絕對是怪獸演員的表表者。另外，英國Laurence Olivier Awards（羅蘭士奧利花獎）得主，也是我最喜愛的舞台劇女演員Kathryn Hunter，她是英國劇場上第一個飾演李爾王（King Lear）的女演員，她可塑性之大讓人咋舌，亦男亦女，人或動物，什麼角色在她手上也如變魔法；她個子嬌小，但站在舞台上猶如巨人，光芒四射，她也是Philippe口中經常提到怪獸演員的典範。

以上兩位演員，都能化醜為力量，至於如何做得到，就不得不介紹Philippe老師的兩個重要課題：「Bouffon」和「Clown」，這些都是怪獸演員的溫床。

Bouffon

先說 Bouffon，這是一種喜劇表演形式，最初出現在古羅馬劇院，是一種當時非常流行的滑稽表演。從十三世紀到十六世紀，在整個歐洲，特別是法國每年的愚人節當天，這類表演就被允許模仿教會及上流社會，公開嘲笑神職人員和貴族。來到上世紀六十年代，由老師的老師、歐洲最重要的形體老師之一 Jacques Lecoq，他在巴黎的學校裏，把 Bouffon 放入他的教學課程中，這是一種有特定表演風格的形式，以嘲笑、模仿、諷刺、鬧劇為元素，內容挑戰宗教，嘲弄教會及當權者為樂。Bouffon 這類角色，外貌雖醜，但聰明過人，字字珠璣，自稱是魔鬼兒子，離經叛道；老師 Philippe 在他的著作 *The Maestro of Bouffon* 作了這樣解說：

「Bouffon 是一個殘廢的演員，一個瘸子，一個沒有腿或單臂的瘸子，一個侏儒，一個妓女，一個同性戀者，一個女巫，一個異端牧師，一個瘋子。他沒有被眾神選中。事實上，他被上帝的孩子追趕進了沼澤和貧民窟……Bouffon 被選為魔鬼之子，他對此感到高興……而在學習 Buffon 的課堂上，我們學會成為一個喜歡渺小的大人物，享受着一種特殊的樂趣：褻瀆。」

"The Bouffon is a crippled out cast, a lame person, a legless or one-armed cripple, a dwarf, a midget, a whore, a homosexual, a witch, a heretical priest, a madman. He has not been chosen by the gods. He has been chased into the swamps and ghettos by

the children of god in fact...The Bouffon was elected son of the devil and he was happy about this...In the Bouffon workshop we learn to be a big person who enjoys being small, with a special additional pleasure enjoyed by those people: the blasphemy."

明顯地，學習 Bouffon 用不上美貌身材，用不上循規蹈矩，卻充滿樂趣。演員要裝扮自己，把身體塞滿衣服，腌腫難分，還要塗污面頰，崩牙單眼，面容扭曲，全身長滿大瘡，或手腳殘障，扭曲畸形的身體令動作怪異；但他們卻充滿才智，語言辛辣，以模仿嘲弄為樂，以褻瀆不雅為榮，更以稱為魔鬼的兒子而自豪。

讀到這裏，你可能會問，學 Bouffon 對演員有什麼意義？我們平常又不會演 Bouffon 這類極端又邪惡角色……那我反問你，你有看過寇比力克（Stanley Kubrick）經典電影《發條橙》（A Clockwork Orange）嗎？當中飾演主角的 Malcolm McDowell，他的角色絕對就是邪惡化身；另外《閃靈》（Shining）中的積尼高遜（Jack Nicholson），那個精神異常的角色也夠心寒吧；還有近年大家都喜愛《小丑》（Joker），都讚嘆祖昆馮力士（Joaquin Phoenix）的演出吧，而另一個小丑希夫烈達（Heath Ledger）也令人喘不過氣……這些充滿黑暗和邪惡的角色，身體和心理都扭曲的人物，在戲劇世界裏真的多不勝數。

因此學習 Bouffon，就是學習「醜」的美學，讓演員潛入自己的黑暗面，發掘嘲諷的力量，打破墨守成規、迂腐的世俗法則，放棄典型化後，你便會擁有澎湃的創造力，從 Bouffon 的原型得到啟發，攝取養份，繼而豐富你的角色，開闊更廣領域。

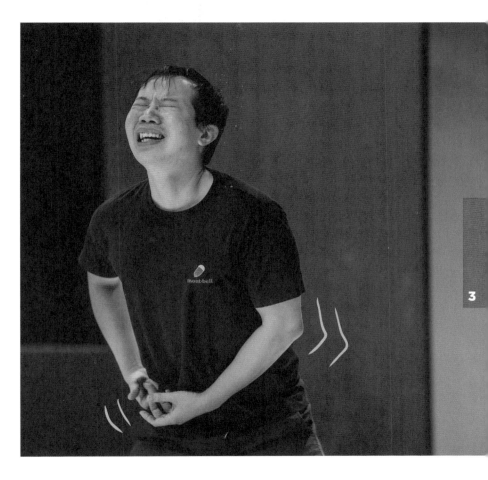

讓演員潛入自己的黑暗面，發掘嘲諷的力量，打破墨守成規、迂腐的世俗法則，
放棄典型化後，你便會擁有澎湃的創造力。

而與 Bouffon 一體兩面的，就是小丑（Clown），同樣以醜為樂。

Clown

Philippe 老師強調的小丑，不是我們通常在馬戲團所見的那類，一些以 Slapstick（肢體打鬧）的故意笨拙、誇張、動作搞笑為主的表演，如差利卓別靈（Charlie Chaplin）和戇豆先生（Mr. Bean）就是運用很多 Slapstick，而 Philippe 的小丑相對較靜態，不以動作來引人發笑，而是要發掘我們內在的那個小孩。他強調，在我們最傻、最笨、最簡單的時刻中，我們的小丑就會出現，如孩子在玩耍、在作弄別人時，笨笨的、傻傻的，非常真摯，沒有裝模作樣，顯出最單純的快樂，最無垢的人性，而我們每個人內裏都藏有這樣的一個小丑，能令人發笑，也讓人感動。

簡單如小孩

不過，對我來說，在 Philippe 眾多課程中，小丑這課最是困難，皆因那不是一種技術追求，甚至可說是反技術，一種要回到自己內在最純真的狀態，一再強調：要簡單如小孩。特別對專業演員來說，這尤其困難，皆因我們只想別人看見自己最好的一面，那就盡力把缺點掩藏，用技術取勝，因為站在舞台上或鏡頭前，是不容任何錯失⋯⋯但小丑的世界卻是完全顛倒過來，學習這課猶如面對外星生物，我當時束手無策。

記得當年在班上，有些小丑令大家笑得人仰馬翻，就令我羨慕不已，特別是來自西班牙、巴西、意大利的同學，我相信這絕對跟與生俱來的幽默感有關，還有他們天生率性，毫無顧慮，世界裏沒有什麼叫失敗，沒什麼是醜怪，無論是優點缺點、身形有多古怪、牙齒多不齊、大肚腩、髮型亂蓬蓬、雙腳又粗又短……總之什麼也可以拿出來給你看，愈失敗愈快樂，笑自己的缺點，愛自己的一切，勇敢得令人嫉妒。

在課堂滑鐵盧後，我跟同樣感到困惑的亞裔同學聚在一起討論，大家都認為，或許東方人大多比較內斂，不容易打開自己，也有來自傳統壓力，慣性把「醜」隱藏，在文化上我們也不鼓勵幽默感，就算戲曲中的小丑也是以技術取勝，翻騰跳躍，跟馬戲班Slapstick類近，不似Philippe所強調的童真，脆弱而可愛的人性，就是最沒有拘束，最自由，最不受任何道德來規範，要這樣打開心扉，享受挫敗，才能做到。

如果說Bouffon是發掘人性的黑暗，Clown就是發揚人性美麗。學習兩者給我最大啟發，就是看見戲劇世界可以如此遼闊，演戲不是只有單一標準，我們要跳出既定觀念，調整心態，不要限制對自己的想像；要這樣，你也可以成為美麗的Monster Actor。

3

阻礙四
沒有想像
Block 4　The Unimaginative

演繹大賊不用先行劫，
演精神病人亦不一定要
患精神病，而是懂得運
用想像力，尋找角色。

阻礙四　　　　　　　　　　　　　　　沒有想像

殺人犯

4.1

「老師，我最近拍了一場戲，表現不好，怎樣也激動不來，哭不出啊⋯⋯」又來一個眼淚問題。發問的是 B，一位年輕女演員，經驗不多。

「但在半年前，我拍了另一場戲，正值當時真的失戀，就容易投入，一開機就哭得死去活來，導演更讚我的表現好呢。」她說得興奮，但一下又扁嘴，「我知，那次是真失戀，容易牽動情緒⋯⋯但近來我有了新男友，日日都好 sweet 好開心，哪來什麼傷感⋯⋯那天拍分手戲時，半滴淚水也擠不出，壓力很大⋯⋯」她苦着臉，估計真的演得不好。

我暫不跟她討論「流淚就是好戲？」這個問題，先談她消失了的感覺去了哪裏。「難道每次要演分手戲，也要先失戀？演監犯又要先坐牢？」我笑着問，她一臉無奈。「你曾經失戀，曾經有心如刀割的感受，就把感覺帶回來。」

俄國戲劇大師史坦尼斯拉夫斯基（Konstantin Stanislavski）的演技訓練中，曾提到情緒記憶（Emotional memory），就是學習如何

運用我們過去的真實經驗和情感,「借用」來投入與角色相類似的感情世界,使角色活起來。

"Emotional memory is when the actor find a real past experience where they felt a similar emotion to that demanded by a role they are playing. They then 'borrow' those feelings to bring the role to life."

情緒記憶加想像

每個人經歷不同,性格不一樣,但我們同樣有喜怒哀樂的情感,只是程度不同,表達方式各異,我們同樣會笑會喊,會發脾氣會傷心落淚,會因為某些事而憤怒,會因為親人離世而傷心,也會捧腹大笑歡喜若狂;人的五感有着龐大的記憶體,儲存了超乎想像的容量,深藏在意識或潛意識中,如果懂得「借用」,自己就是自己的寶藏。

不過,很多演員就跟B相似,演戲只憑感覺,而沒有方法;但他們不明白,感覺很浮動,快來也快去,隨時改變甚至消失,所以演戲不能只憑當刻感受,而是要有方法,掌握在手;不懂運用方法的演員,就無法把情感提煉出來。

「我們要學習『方法』,掌握感情和觸覺的竅門,懂得如何收放,也可運用自身經驗來演戲,以不同『方法』演繹不同角色;懂得的方法愈多,就能面對愈多情況,而不是靠打天才波。」同學們都細心聆聽。

「老師，如果有些角色的遭遇，我從來沒有經歷過，沒有那種emotional memory，例如殺人犯，那有什麼方法可用？」有同學問了一個很好的問題。

「我常說，是否一定要曾經殺人，才可以演殺人犯？才能夠明白他的內心世界？又是否一定要作奸犯科，才可以演黑幫大佬？演精神分裂者，是否先來患上精神病？那樣的話，大家會很忙啊！」大家在笑。「還有一些超現實的角色，如孫悟空、蜘蛛精、Marvel英雄、科學怪人呢？要演哈利波特、阿凡達，那怎麼辦？」

「我知，是想像力！」同學搶着答。不錯，除了情緒記憶外，史坦尼斯拉夫斯基亦十分強調想像力，情緒記憶加上想像力，威力更大。

「你來試試看。」我叫剛才發問的女生B和一位男生來到面前，集中精神，對望着。「試想像面前的男生，就是你現在那位很sweet的男友，他現在說要跟你分手，你感覺如何？」我在引導她。

「Oh，No，即刻想哭！」她鼻子紅了。

「看！這件事情只是虛構，但她卻動了真感情，這說明我們可以憑着想像，把不存在的情景變為真實！這正好體現史氏體系裏最厲害的『方法』之一：Magic If——簡單來說，就是運用想像力：What would I do if I was in this situation？『如果』你身處這個情況，你會怎麼辦？」我繼續解說。

「我曾聽說有位演員，他要演一場殺人戲，他就用想像力，幻想對手是一隻大甲甴！還與牠困於一室，因他最憎甲甴，很快就有感覺，又驚又想殺死牠！」一位同學興奮地說。

「這就是 Magic if 的好例子，把『殺』的慾望放大。」我補充。

「若是我呢，我就想像自己是吸血殭屍，喜歡血的味道、血的顏色，看見血就興奮……」大家愈說愈高興。

「對啊，想像力很厲害，身為演員，就能懂得把經驗和情感，轉化為角色所需，當中就是靠想像力來催化，再加鹽加醋。」我強調。

關於想像力，史氏有這名句："You can kill the King without a sword, and you can light the fire without a match. What you needs to burn is your imagination." 你可以殺掉國王而不需有劍，也可以點火而不需有火柴，你所需要的就是燃點起你的想像力。

「如果問我，演戲最需要什麼？ Top 1 一定是想像力。」我作了總結。

4

阻礙四　　　　　　　　　　　　　　　沒有想像

相信不相信

4.2

「我是一個沒有想像力的人」有同學這樣說。

「怎可能，你有發夢的吧？」我問他。他笑着點頭，我繼續說：「夢中發生的事都感覺真實，對吧？例如你懂飛，或有神力跟怪獸搏鬥，又能潛入水底，不會溺斃⋯⋯我們的潛意識都非常精采。」一說起發夢，大家都七嘴八舌，分享夢境。

「但醒了就什麼都不記得了⋯⋯」那位男生再說。

「那麼，白日夢也有吧！」我再問他，他繼續點頭。「以前上學，我們就經常魂遊太虛，我猜當老師授課時，你曾幻想與心儀女生拖手親吻吧！」他臉即紅了。「哈，你現在就回到那刻，還感覺到呢，但這並不是真實，只是幻想，是白日夢，這就是你的想像。」

運用想像 豐富細節

正如上一篇文章提及，想像力人人都有，透過想像可以帶我們經歷不同事情，代入不同世界。演繹大賊不用先行劫，演精神病人

亦不一定要患精神病，而是懂得運用想像力，尋找角色：他的樣子怎樣、走路怎樣、說話怎樣，他最愛是什麼、憤怒會是怎樣、高興時會如何等等，我們能把原來虛構的人物、不存在的角色，注入細節，就能有血有肉，成為有感覺的生命，如史氏大師所言：Make Believe！！令人相信。

「演戲」這回事說來簡單，就是令觀眾相信演員所創造的一切，而方法就是透過想像力去豐富細節。"The actor must use his imagination to be able to answer all questions (when, where, why, how). Make the make-believer existence more definite." 演員一定能夠運用他的想像力，回答所有問題（何時，何地，為何，如何），使人相信這個人物是真確存在。

如史氏所言，能夠運用想像力，就會點石成金，他強調是 make believe，令人相信。我也曾聽過很多學生告訴我，很難 make believe，總是很抽離，難投入情感，怎麼辦？那我就叫他們去看看孩子玩耍，他們絕對是高手，一秒就入戲，毫不猶豫，全情投入，他完全相信自己是超人，轉眼又變成消防員，瞬間是車手，這刻是小狗，下一刻是恐龍；睡床變飛船，沙發當火車，此刻飛上太空，下一秒保衛地球……身體動作聲音樣樣俱備，任隨創意天馬行空，想像毫無邊界，他們是真正的演戲大師！因為相信，什麼都能！

「沒想像就沒有創作，那就沒戲看，沒有 Marvel，沒有《阿凡達》，也沒有星戰電影，世界多乏味；再說遠一點，人類進步也

4

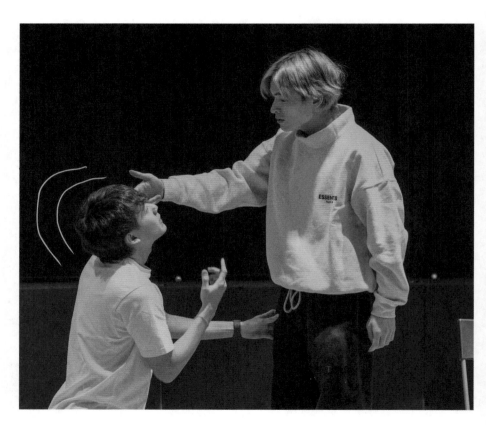

沒想像就沒有創作，那就沒戲看，沒有 Marvel，
沒有《阿凡達》，也沒有星戰電影，世界多乏味。

是靠想像來驅使，沒有想像力，科技也不會進步，人上不了太空，歷史也要改寫了。」我對他們說。

當然，單靠想像力還是不足以支撐角色，若說想像力是建立人物的骨架，那麼知識理據就是肌肉紋理，那麼演員就需要理性分析來豐富細節，因此我們要分析劇本，要做資料蒐集，要研究有關人物背景、環境、歷史等因素；若要演繹如律師、醫生、司機等日常能接觸的人物，當然較易掌握；但如果是歷史人物或知名人士，因為家喻戶曉，以免演來膚淺，為人詬病，就需要更多工夫，建議可以做些人物訪問，或在網上搜尋資訊，多看書、多看電影也必有所獲，重要是能夠刺激想像，令你對角色感受更深，基礎更穩固。

做足功課 形神兼備

電影上就曾見過很多精采例子，形神兼備，肯定背後工夫做得充足，如 Eddie Redmayne 飾演霍金，除了找形體老師做專門訓練外，又學習天文科學知識，還真的跟霍金認識，近距離感受這個人物。此外，我喜歡的還有前兩屆的奧斯卡最佳男女主角雷米馬利克（Rami Malek）和奧莉花高雯（Olivia Colman），看他倆如何演繹 Queen 樂隊靈魂人物 Freddie Mercury，以及英國十八世紀傳奇女王 Queen Anne，演繹由內到外都仔細非常，入型入格，應該做了很多功課和研究。

不過要留意，演戲不是紙上談兵，不是做了資料預備和分析就成事，這裏就有個反面例子。多年前我曾導演一齣戲，就在排練首天，一位年輕女演員拿着大疊厚厚的資料回來，準備功課非常充足，可是到正式上場排練，她只想把那些早已設計好的反應、動作、演繹照搬出來，完全忽略與對手交流，機械式念對白走台位，非常嚇人。我想強調的是，就算做了大量功課，若沒好好消化，沒有透過肢體、情感、聲音去創造角色，沒有與對手交流，沒有想像，沒有 make believe，就不能把一場戲演好，這也是徒然。

老師 Philippe Gaulier 曾說，演員先是運用自己的想像，塑造了一個虛構世界，當觀眾進入這個世界時，就會刺激他們的想像，共同創造另一個世界，而我們就在這個虛構的新世界裏接觸，情感互通，看見真實的人性，產生真實的感動。

老師這個說法多麼動人，我喜歡表演，正因為演員儼如魔法師，想像力就是他的法術，把不真實的變成真實，我想，這是演戲的真諦。

阻礙四 沒有想像

真真假假

4.3

「假作真時真亦假」——我很喜歡引用《紅樓夢》這句話來闡述演戲是什麼：既是真又是假。

怎麼說呢？演戲怎可能「假」？演得「假」就必定是出了問題，我們都這樣想。那我又再問，演戲又怎會是「真」？戲裏世界都是虛構出來，並不真實存在。

有趣吧，演戲就是這樣，不真不假，又真又假。

曾經有位學生，人生閱歷不少，她來上課是因為聽說在戲劇堂上，可以開闊自己的限制，因為平日她頗拘謹，畢竟已屆中年，生活中背上不少責任，那就不敢隨便表達，怕說錯話、做錯事。但在課堂上，她一堂比一堂放鬆，一次比一次自由，慢慢地潛藏有趣的一面走了出來，就在某個練習中，她投訴罵人時特別罵得兇，特別「啜核」，急才和口才同樣凌厲，同學都拍案叫絕，可是，她卻說：「我平時從不罵人，你們別以為我就是這麼乞人憎，這是我在演戲，不是真的我！」

她帶出一個有趣問題，表演中的她自由奔放，讓潛藏的創意飛馳，但她認為這不是真實的她，其實我懷疑，她真的知道哪個才是真實的自己嗎？這個問題涉及對自我認識的範圍，在早前已作討論；不過，其實我更感興趣的是，演戲真真假假，應該怎樣界定。

我們都說演戲要夠「真」，其實什麼才是「真」？當然，我們看過很多爛演技假惺惺的例子，沒眼淚卻苦臉扮哭，聲嘶力竭假憤怒……上幾篇已說過很多 Bad Acting，這裏不再重複，但至於演戲要到什麼境界才算是「真」，便有很多討論空間。

真打真痛真流淚

曾經有位電影導演問我，F是否你的學生？我說是啊，她跟我上過一陣子課，然後他叮囑我要跟F說：「拍戲不是真的，不用這麼肉緊！」原來戲中有很多動作場面，而F一向認真，很珍惜機會，那就份外投入；不過她不太懂控制身體，弄得手腳紅瘀，導演還替她擔心，「不是要真打真痛真流淚，這樣才是入戲。」導演這樣說。

說到「入戲」，大家一定認為愈投入愈好戲，這些我們也聽過不少，說某演員因為太投入抽離不到，情緒低落；又或是拍鬼片太入戲，事後懷疑真撞鬼……老實說，我從來不相信演戲要百分百投入，我想只有精神病患才會完全相信虛構所創造出來的故事或情節。要知道，演戲是一種虛擬的表演形式，是有意識、有目的

4

我們都說演戲要夠「真」，其實什麼才是「真」？

的行為，如果演員抽離不到角色，走不出來，大抵是他本身已有問題，只是演戲時誘發情緒病，跟演戲本身沒關係；至於鬼神之說，當然我不否認世間有靈異事件，但也不必把演戲說得過分神化。

說得遠了，我們回到演戲要「真」的問題上。史氏體系裏不斷強調真實性（Truth），成為不少演員的信仰，這亦是主流寫實演技體系扎根的地方；當然如何找尋角色真實感，就發展出不同的方法，例如上世紀五六十年代，中國戲劇家焦菊隱導演為北京人民藝術劇院排練老舍經典名作《茶館》，演員們就做了深入的生活體驗，觀眾和評論對此更是推崇備至：

「北京人藝演員們體驗生活是出了名的……排《茶館》時，演員們又學會了泡茶館、養鳥、串胡同。演員童超為了演好龐太監，就專門去太監居住的地方觀察體驗，注意他們乖僻的性情、老太太的腔調和特異的形體動作，從多方面下苦功，才把龐太監活靈活現地演出來，受到觀眾的好評。」陳軍《戲劇文學與劇院劇場》

關於演員要體驗生活，美國著名演技老師 Lee Strasberg 所提倡的「方法演技」（Method Acting）便是皇者，如奧斯卡影帝羅拔迪尼路就成為生招牌，當年他演出《的士司機》（Taxi Driver），他真的考取的士牌，在紐約市當了一個月的士司機才去拍攝；此外在演出《狂牛》（Raging Bull）時，就親身上陣參與拳擊比賽，之後角色人到中年，他就增肥 50 磅；至於最瘋狂的一次，莫過於《獵鹿者》（The Deer Hunter）中俄羅斯輪盤的一場戲，他為求逼真，

當然不是否認世間有靈異事件，但也不必把演戲說得過分神化。
（圖為 Olivia 老師與學生東方昇在拍攝 *Bad Acting 2.0* 網上短片）

演戲是製造幻覺，就像魔術一樣是幻覺，而不是真實。

甚至要求道具槍入了真子彈！當然，這樣的做法引起爭議，絕對有商榷性。

為了演活角色，找尋真實感，演員們各師各法，像羅拔迪尼路般推崇「方法演技」的例子，在美國電影圈也有不少，其中就有德斯汀荷夫曼（Dustin Hoffman）這個有趣故事：

當年在拍攝《馬拉松男子》（Marathon Man），英國國寶級演員羅蘭士奧利花（Laurence Olivier）參與其中，這個被譽為是二十世紀最出色的表演者，他看見當時還是年輕的德斯汀荷夫曼以「方法演技」來預備角色──整整熬夜3晚來演一場睡眠不足的戲，得知此事後，據說奧利花對他這樣說："My dear boy, why don't you just try acting?"（親愛的孩子，你為什麼不只是試圖去「演戲」呢？）

這個傳聞不知真偽，但羅蘭士奧利花是來自英國豐碩的演戲傳統背景，對何謂「演戲」（Acting）肯定有另一種看法，或許他看不過眼美國電影界奉為神明的「方法演技」，雖然他也追求真實性──他說過："Acting is an everlasting search for truth."（演戲是永無止盡地追求真實性）；但他認為這種演戲的「真實性」並不像「方法演技」那樣，他更相信演戲是製造幻覺："Acting is illusion, as much illusion as magic is, and not so much a matter of being real."（演戲是製造幻覺，就像魔術一樣是幻覺，而不是真實。）

4

演戲是製造幻覺

很喜歡他這樣的形容：演戲是製造幻覺。

這讓我想起20多年前，我跑去新光戲院看國寶級戲曲藝術家裴艷玲的演出，首先她是女武生，女兒身扮演着英雄豪傑，已充滿想像；而她最出色的戲寶是《鍾馗送妹》，這是個民間傳說故事，角色在陰間地府穿梭，充滿鬼怪戲法，很有可觀性，賞心悅目；不過最印象深刻的，並不是武打連場，而是戲中最後一段：經過千山萬水，鍾馗成功送妹妹出嫁，他知道是時候要回到陰間，從此兄妹陰陽相隔，他就高聲長鳴一叫：「永別了！！……」這叫聲肝腸寸斷，震撼極致，我至今仍歷歷在目，想起還會雞皮疙瘩。這樣的一個民間人鬼傳說，人物情節全是虛構，沒半點真實，而戲曲的程式化表演又完全不現實（沒人在哭傷時會這樣高唱一段），還有，這故事跟現今世界相距很遠，但為什麼我會仍然激動？

我想，就如史坦尼斯拉夫斯基所說："There is no such thing as actuality on the stage. Art is a product of the imagination, as the work of a dramatist should be. The aim of the actor should be to use his technique to turn the play into a theatrical reality. In this process imagination plays by far the greatest part."（舞台上沒有現實這回事，因為藝術是想像的產物，正如戲劇家的作品一樣，演員的目標就是運用他的技術，將一齣戲變成富有戲劇性的現實世界。在這個過程中，想像力發揮了迄今最大的作用。）

這個說法，解答了演戲既真又假的迷思，「Art is a product of the imagination」，演員以想像力，建構了不真實的世界，但觸動了我們真實的情感。

假作真時真亦假，當中的曖昧，便是演戲最迷人之處。

第五幕
ACT 5

阻礙五
欠缺視野
Block 5　Visionless

如果沒有熱情，沒有那份自發性的衝勁，沒有對自己的未來有想像，縱使身旁的經理人努力催谷，到頭來只會拉牛上樹，事倍功半。

阻礙五 欠缺視野

經理人

5.1

不少娛樂圈經理人，會把剛簽回來的新人帶來我面前，希望給他們訓練，但九成沒有經驗，白紙一張，對演戲什麼也不懂。

「要上多少課才足夠呢？」經理人通常會這樣問。

他們大概以為上三兩課，就可以把讀幼兒班的變成大學生，更有些是臨急抱佛腳，電影下個月開拍，今天就趕着把零經驗新人交給我，希望我教速成演技。這當然是天方夜譚，我總是告訴他們：「時間這麼少，我也只能盡力而為，學演戲不能心急，需要時間慢慢學習，還得看個別條件和決心……」他們只當耳邊風，對牛彈琴。

近年興起男團女團，曾經就有經理人，找來四五個青春少女，想組成女團組合，需要唱歌跳舞之外，還打算拍戲，所以便找上門來學演技。

女團上身 倒模造作

因為是歌唱組合，當然懂跳唱，美少女們興奮告訴我剛錄製了新歌，也編上舞蹈配合，那我便叫她們即場表演來看看。

她們落力表演，歌唱得可以，舞也跳得不差，但老實說，非常一般。這類的女團組合，坊間真多的是，她們努力地模仿韓風，跳跳唱唱，搔首弄姿，賣弄一下性感，但水平又不見出色，都是東施效顰，模仿別人，平平無奇。

然後我跟她們做些演技練習，但她們表現很不自然，說話、坐姿連走路都在裝模作樣，習慣性地要 chok 要擺 post，很表面化。最可怕是，她們的造作像入了血肉，經常女團偶像上身，一時賣弄可愛 kawaii，一時性感小野貓，我真的很受不了，典型化又無趣，對演戲更是毒藥。

「這次又要心狠手辣了！」我對自己說。我先把她們燙得美美的秀髮抓亂，不准她們上課化妝，要她們大笑大叫，趴地亂滾，粗粗魯魯，模仿大嬸阿叔，用盡法寶竭力把她們拉出那個可怖造作的外殼，回到真實的感受裏。

她們當然不知所措，因為感覺赤裸，要把自己真實一面展露出來，她們很不安，好像給看穿內心，沒有屏障掩藏，衝擊很大。我明白，尤其在娛樂圈打滾，競爭激烈，總不能給人看見自己不足，給比下去，最安全還是躲在虛假的、所謂形象背後，才能混過去。

5

但是，學習演技就剛好相反，不要假裝，不要表面，那就要拆開外殼。熬過了數課後，漸見她們的真性情，才看到每個人的個別特質：有的喜劇感較強；有的內在情感豐富；有的語言能力較好；有的原來腦袋裝了很多鬼主意……每個都有獨特一面，漸漸還原為一個立體、有個性的人，而不是只倒模出來的唱跳機器。

「想當演員，就要大膽跳出框框，那個有軀殼沒靈魂的美少女形象，只會是阻礙。」我對她們說。

我們看不同的演員演戲，就是想看他獨有的本領，看梅麗史翠普（Meryl Streep）就是要看她如何施展渾身解數去塑造不同角色；祖昆馮力士（Joaquin Phoenix）與希夫烈達（Heath Ledger）同樣飾演小丑（Joker），卻各具震撼，同一角色放在不同演員手上，就會發放不同色彩；又如007鐵金剛電影，我們就想知道丹尼爾基克（Daniel Craig）如何突破過往演繹，塑造他自己的占士邦（James Bond）。

速成演技 盡快賺錢

「出色的演員就是有他獨有光芒，以他的觸覺和方法去建立角色，只此一家，無人能取代，這才是好演員的矜貴之處。」我希望她們可以看得遠一些，視野大一點，才能在這個花花綠綠的娛樂圈站穩些，待久一點。

競爭激烈，總不能給人看見自己不足，給比下去，
最安全還是躲在虛假的、所謂形象背後，才能混過去。

不過，有時我也會洩氣，明明在課堂上建立了好的東西，當回到那個急功近利的行業，很快就被消磨掉，打回原狀。短短十堂八節的演技課只是開始，往後怎樣總得靠她們自己走，當然還有際遇，還要依循公司及經理人安排；她們說自己很被動，不是想怎樣就能怎樣，感到無奈。因為很多公司只視簽回來的新人是商品，販賣點青春，誰跑出就力捧，誰不濟就放棄，快來快去，深度免問，這是生存在娛樂圈的哀歌。

當然，這又不可一概而論，我也遇過一些很好的經理人，很有遠見，追求質素，用心培養新人，期望成為出色表演者；不過也見過不少很短視的，口說要鍛煉演技，要培育新人，但事實上並非如此，來學戲只為應急，快推出去賺錢才是目的。

你可以說，這無可厚非，簽藝人回來本身就是商業行為，沒錢賺為什麼要做？但在我的立場，作為老師我不厭其煩，重複又重複：演技是一門學問，欲速則不達！

阻礙五　　　　　　　　　　　　　欠缺視野

拉牛上樹

5.2

以下這個故事就不是經理人或公司的問題了，而是他本身沒有決心和視野。

經理人把R送到我面前，經理人告訴我，公司想把他塑造成新一代武打明星。我看看R，個子不高，樣子平凡，外形一般，看不出突出之處；但隨即就想，他要作為「動作演員」嘛，最重要還得看「身手」和「演技」，外型屬次要。

自小習武的他，身手應該不錯，肯定及格；那麼演戲呢？經理人告訴我，他曾參演過一些電影，都是些小配角，戲份不多，不過他們擔心的不是他的演技，倒是他的態度。「他太被動了，好像什麼也不着緊，工作時不大進取，表現不理想；但跟他簽了約，食之無味、棄之可惜，老闆很頭痛。」然後，他們就特意安排他來上課，希望我可以幫上一把，改善一下。

並非愛演戲

課堂開始，我叫他耍一段武術給我看，我想這方面他應該最有自信，一來可以跟他熱身破冰，二來我也可評估一下他的能力，但

5

127

是他卻支吾以對：「今天腳有點痛，下次才耍給你看吧。」到了下一堂，他又說：「今天沒有帶兵器，下次做吧。」之後每次課堂，他總有各種藉口來推搪，「手指受了傷」、「地板不適合」、「今天穿的褲子太緊了」……藉口多多。

不耍也算了，那麼做練習吧。可是上課時他很懶散，又不專心，我解釋耍點時，他目光散漫，雲遊太虛，我忍不住問他：「你究竟想不想當演員？」這個問題他好像聽到了，如夢初醒，笑笑口，說：「如果現在拍戲我就沒問題，在鏡頭前我可以立即投入……至於上課嘛，我不太喜歡……」「那你來幹什麼？」他尷尬地笑：「是他們（經理人）安排的，不能不來……」我愈聽愈火滾。

「你只是個新人，什麼都不懂，又沒經驗，不學習怎能演得好？」他望着我，抓抓頭，繼續嬉皮笑臉。「你是個習武的人，一定明白耍不斷練習才有成果，為什麼你覺得演戲就不需要鍛煉？！」我看穿了他，他不是真的喜歡演戲，他只想當明星做偶像，喜歡娛樂圈風光，渴望那份虛榮。

我教學多年，鮮有學生告訴我不喜歡上課，因為很多來求學的，都是真金白銀交學費，花時間精神費心機，非常虛心學習，因為他們知道自己不足；但這些被經理人安排的新人，不是他自己主動來，也不是打從心底裏喜歡演戲，既沒有熱情，也沒有改進的決心，這樣的學生我怎樣也教不好。

 只想當明星

「他只想拍戲當明星。」我跟經理人直言。「他不是想成為一個有實力的演員，我只懂教演戲，不懂教人做明星，不要浪費大家的時間吧。」我拒絕再教他。亦如我所料，R往後也沒有什麼表現，石沉大海了。

這些被公司、被經理人安排來上課的新人，如果沒有熱情，沒有那份自發性的衝勁，沒有對自己的未來有想像，縱使身旁的經理人努力催谷，到頭來只會拉牛上樹，事倍功半。因為演戲是需要強大的熱情來驅動，需要很大的毅力和勇氣來實踐，才能承受過程中的挫折。我經常對學生說，演員跟其他行業很不同，不似打寫字樓工，演員有點自虐，什麼工作會把自己的外在內在、情感聲線、身形外貌通通拿出來，給人評頭品足？這些批評更不只是導演和業界對你評價，你要面對的是廣大觀眾的公開挑剔，不留情面對你「人身攻擊」：「你的聲線刺耳」、「樣子太難看」、「身形不好」、「表情太誇張了」、「對白一嚿嚿」……還有更差的更難聽的，相信大家都知道。

所以，在你想名成利就、想飛黃騰達之前，我給你一點忠告：你要先問問自己，你有沒有足夠的能耐去承受當中的困難？你有沒有足夠的EQ去接受別人對你的評價？有沒有毅力走好這段充滿批評的路？如果你不是擁有200%的熱情、打不死的耐力，那又何苦為難自己呢？

5

阻礙五	欠缺視野

明星夢

5.3

除了經理人送來新人外，還有一些是經父母安排的，當中也有不少奇怪個案。

一天，我的助理告訴我，有位太太致電想我教她的女兒演戲。間中也有不少父母，把子女送來訓練，目的各有不同，不過他們已經不是小孩子，卻仍要父母代勞，究竟是子女問題，還是父母，我就沒有深究。

之後，這位太太與我通電話，她是一位成功的生意人，語氣口吻絕對是有錢人，姿態很高。她希望我給她女兒一些演技訓練，她告訴我，女兒自小就想當明星，但她非常反對，那便約法三章，要先答應完成大學，拿個學位作保障，然後才容許她追夢，女兒本來就不喜歡讀書，但為了滿足父母而就範（又是這些熟口熟面情節）。近日她終於大學畢業，便嚷着要媽媽給她機會當明星，跟着這位太太就找上我來。

「我並不贊成她去演戲，她條件不好，不夠醒目，又唔靚，又蠢又任性，其實做什麼也不會成功，但因為之前答應過她，不得不

安排⋯⋯」電話裏的她很晦氣，估計一直看不起女兒，母女關係不好，但我仍然天真的抱着一絲期望，希望多少也可幫上一把。

唔識周星馳

正式上課前，我就先找這位太太的女兒來聊聊，了解一下。眼前這位女生Ａ，打扮野性，全黑皮褸短裙，濃妝艷抹，耳環戒指手鏈閃亮，但臉蛋仍帶稚氣。我跟她打招呼，但她反應冷淡，不帶笑容，懶洋洋，不太喜歡溝通。

我叫Ａ先自我介紹，她說自己中文不好，半推半就下說了幾句，用詞不中不西。

「為什麼你想演戲？」我問她。

「想當明星。」她用半鹹淡廣東話說。

「為什麼想當明星？」

「哈哈，有誰不想當明星啊？」她輕笑，話說得肯定。

「那你覺得如何才能當明星？」

「選美，我打算參加香港小姐。」說時自信滿滿。我打量一下她，很懷疑。

「那你喜歡演戲嗎？」

「我喜歡跳舞，剛開始學。」

5

我們常說做人要有夢想，但要達成便不能空談，
還要非常努力地去實踐，要咬緊牙關才能成就。

「演戲呢？」

「可以……」

「你認為演戲是什麼一回事？」

「……」她語塞。

「那你喜歡香港哪位演員？」

「……」繼續語塞。

「梁朝偉？劉青雲？喜歡嗎？」

「Who are they……」她皺起眉頭。

「你不知道他們是誰？周星馳呢？一定喜歡了吧？Stephen Chow？」

「Who？我不看香港電影……」她說得輕佻。

「你在香港長大，不看港產片？！不知道誰是周星馳？？？」我從來沒聽過有香港人不認識周星馳。

「張家輝？劉德華？古天樂？……」她繼續搖頭。

心想或許對年輕人來說，他們太老了。

「那麼年輕一輩演員，你喜歡哪位？張繼聰？姜濤？ MIRROR？……」

「都說我不看香港電影呢！」她說得理所當然，我卻有點火起。

5

「你不看香港電影,但你想入行做明星?」我腦中有千個黑人問號,但沉着氣。「那麼外國電影呢?你喜歡荷里活哪位演員?哪套電影?」我告訴自己,像她這樣西化的女孩,或許不熟本地電影⋯⋯

「我很少看電影。」她說來輕鬆,我聽得心寒。

「那麼,你知道今年奧斯卡最佳男演員是誰嗎?」我繼續問。

「No! I don't know⋯⋯」她被我問到煩躁。

突然她像想起什麼似的:「Oh,yes!!我喜歡看那套sitcom(情景喜劇),演員很搞笑⋯⋯」再問戲名,我從未聽過,猜都是那些毫無營養的美式青春劇。

A對演戲、對電影行業一無所知,為什麼會認為自己有條件當上明星?她究竟憑什麼這般自信爆棚?是井底之蛙卻不知道,她的無知是誰造成?父母?還是自身問題⋯⋯我腦裏鑽出千百個問號。

只想要虛榮

我當然沒有教她,這樣的學生一定教不好,先不說有沒有天份,而是心態,簡單而言,她太無知了,只愛當明星的虛榮,卻沒有想過認真學戲,沒半點熱情。

我們常說做人要有夢想,但要達成便不能空談,還要非常努力地

去實踐，要咬緊牙關才能成就。至於這個女孩，她那些不是夢想，而是發明星夢，完全離地，不切實際。

之後，Ａ的母親大人打電話給我：「你不教她，我早就猜到，她那麼差，又沒天份，浪費了你的時間。好吧，你就隨便找個老師來，上上課，敷衍一下就可以了。我就是要她死心，放棄發夢。」如此品格，真的有其母必有其女。

結果，我沒有幫她找人授課，只因這違背了我的價值觀，我的工作是幫助別人追尋夢想，而不是令人死心。

阻礙五　　　　　　　　　　　　　　　　　　　　　　　　欠缺視野

有志者 ✔

5·4

關於追夢，這裏有另一個完全不同的例子。

大老闆 K 已經年近七十，是我所有學生當中年紀最大，但歲數對於他不是限制，他每天還在實踐一個又一個夢。

最初我是教 K 的兒子演戲，一天兒子告訴我，他父親也想跟我上課，我戰戰兢兢，因為他爸爸是位非常成功的商人，給人印象嚴肅寡言，且已聽過不少他的故事，是位經歷過大時代的非凡人物，氣勢逼人。那麼，他為什麼想上課呢？他學演戲來幹什麼呢？我滿腦子好奇。

「哈哈，我不是想做演員，我只想學講說話，這麼多年來，我說話論論盡盡，公司的什麼剪綵、慶典、宣傳活動等等，一叫我上台講話就吞吞吐吐，詞不達意，很失禮啊。」K 笑着說，很是和藹，沒有印象中的嚴肅。「我年紀雖然不輕，但還有很多夢想未實現，不想帶着遺憾離開世界。」然後就告訴我，他還有哪些夢想要趕着去達成。

盼圓公開演說夢

「年輕時我很喜歡跳舞，但跳得差，雖然也學過功夫，亦常做運動，身手尚算靈活，但擺動時就是毫無美感，似八爪魚，亂抓亂搖，所以兩年前就找老師學社交舞，之後還公開表演呢！對我來說，要在這麼多人面前表演，完全豁了出去，哈哈，總算是對自己有個交代！」他最近又找老師學唱歌，他一直喜歡唱，但很難聽，拍子又不準，他為了克服弱點近日便加倍練習，希望有天可以演唱；此外還有計劃跑馬拉松，又想學騎馬、學射箭、去南極……他相信只要努力，必定可以超越界限，哪怕只有一點點，也是成功。

「每次在媒體上讀到那些追夢的報道，尤其跟我年紀差不多的人，我就非常鼓舞，什麼60歲還開展人生新一頁，70歲去跳降落傘，80歲去潛水……我也希望可以不斷接受挑戰。」他眼睛發亮。

他說這次找我，就是希望完成另一個心願：公開演說。他解釋，不知道是否因為緊張，還是不懂用氣，聲音又經常沙啞，說話總是不順暢，他一直很想克服這個困擾多年的問題，但以前工作忙，沒時間學習，現在人已七旬，就更覺沒時間，要趕快完成，了卻心事。「你知嘛，我偶像是黃子華！呵呵，當然我知道自己講不到棟篤笑，但如果能在公開場合上，說話清晰得體，能講得一兩個笑話，哈哈，真是此生無憾了。」他的笑聲洪亮，其實聲

5

音不錯，咬字也不差，只是説話時壓着喉嚨，用氣不對，沒用丹田，相信下些苦功，應該問題不大。

好吧，那就開始上課吧。我先跟他做一些咬字和聲線運氣練習（diction and voice），雖然每星期只上一兩節，但他進步神速，比兒子學得更快。兒子告訴我，父親比他勤力，每天起床，未吃早餐就跑到露台去開聲：「mamamama... papapapa... gagagagaga...」天天如是，練上30分鐘，晚間就寢前，也練30分鐘，很有恒心；他更常常捉着兒子，要他聽聽自己發聲運氣，查看有沒有做錯，有否用丹田呼吸，非常認真。

之後，我就教他一些演説技巧（Speech）。最初打算找一些別人的演説稿子來跟他練習，但後來我改變想法，反而要求他説些自己過往故事，一來訓練他的即時説話表達能力，二來述説個人經歷，就是最手到拿來的素材。尤其像他這樣的大人物，他的所見所聞、曾經歷的故事必定峰迴路轉，非常動聽。再者，其實人在講述自己故事，感情往往最真摯，最能牽動人心。

事實上，所有出色的演説，都需要有好的故事來支持，我們不需要借用別人故事，或左抄右抄，因為你的切身感受和經歷，已是很好的材料，而且威力很大，因為它夠真實，有血有肉有感情，比起一些報告式的沉悶資訊分析，或是硬推什麼大道理，個人故事往往更吸引人，更容易讓人接受，印象也更深刻，不信就看看網上TED Talks的演説，便明白我在説什麼。

所以我建議K多看好的演說，重點不是學習如何字正腔圓、不是抑揚頓挫，而是他們怎樣利用自身或別人故事來打動人；當然，說話技巧和結構也重要，要相輔相成，有好的內容而沒有好的結構也不成。

果然，K就是個聰明學生，我的教導全盤接收，一理通百理明，往後無論在任何場合演說，也會把一兩個自己的故事加進去，他也不用找人特意撰寫講稿，只預備幾個重點，便上台即興發揮，雖說不上是揮灑自如，但也是自信滿滿，莊諧並重，絕對符合他的大將之風。

熱情毅力雙刃劍

因為這個機會，我聽到K的過去，聽到不少起伏跌宕的人生故事，很多待人處事的智慧，從中看到他就是握着「熱情」和「毅力」這把雙刃劍，把阻擋他的困難清除，大步向前，追求一個又一個未圓的夢。

常說「教學相長」，於我是千真萬確，學生給予我的比想像中多，因為每個人的歷程也不同，人生觀、價值觀迥異，教學讓我看見人生萬花筒，豐富了我的藝術生命，給了我在創作上的養份，感恩我能夠成為老師。

來到最後一章，就要說說我成為老師這回事。

5

尾聲
Epilogue

成為老師

圖為與張敬軒在拍攝 *Bad Acting 2.0*，他亦曾多次邀請 Olivia 老師為他的演唱會及舞者作演技指導。

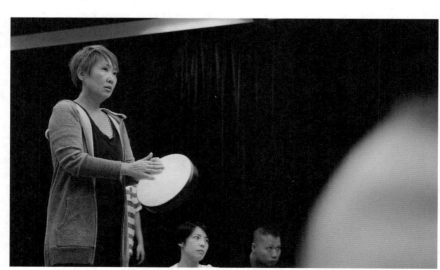

成為老師

曾經在很多訪問都提過，我來自粵劇世家，母親最初在廣州當花旦，父親在戲棚是繪景師，當紅花旦愛上窮畫家，譜出一段浪漫愛情故事。然後時代變遷，父母來了香港，父親轉行當室內設計，母親息影做家庭主婦，我就在香港土生土長，雖然父母在我出生後已離開了戲班，家族中還有姨媽姨丈是粵劇人，童年時也就經常蹲在荔園、戲棚看戲，流連忘返；時至今日，每當聽到粵劇鑼鼓響起，就有種回家的親切，這就是我的根。

我想，遺傳因素和童年影響我全部都有，我一直與「戲」有緣，可是，從小我就說不會當演員，那時正值七十年代粵劇行業由盛轉衰，我就親眼目睹過粵劇伶人的辛酸，台上演着英雄美人，口裏唱着國家情仇，台下生活卻朝不保夕，要找其他工作彌補生計，所以自小我就打消了當演員的念頭，就是覺得做藝術的生活艱難，長大後還是找些能保障三餐溫飽的穩定工作，追求理想都是些沒有安全感的空話。

E

與林嘉欣在拍攝教學紀錄片
Bad Acting 1.0

但天意弄人，就在快到中學畢業時，有同學告知演藝學院成立，我就抱着陪同學應試的心態，誤打誤撞下，竟然在千多個參加者中，我脫穎而出，當知道被取錄後，我血脈裏的演戲細胞被激活起來，雖有過一段小掙扎，但很快就說服自己：4年後演藝畢業，我也不到22歲，如果真的覺得不適合，我還有很多時間，再讀什麼轉行也不難……青春就是可以揮霍。從此我就義無反顧，開展我往後跨越半生的演藝路。

 深度

第一齣在演藝學院有份參演的劇目是希臘悲劇《伊迪珀斯王》（*Oedipus The King*），主角是黃秋生大師兄，我飾演的是「觀眾」，這真是一個角色，其實就是導演的設定，我和幾個同學就像普通觀眾一樣，穿着平日服飾，假裝是觀眾，坐在他們旁邊，到了戲的某個部分，我們會突然站起，說起台詞來，嚇得鄰座的觀眾彈起。從那天起我就知道，戲劇可以藏着很多秘密，埋下伏線，充滿驚喜。

在進入演藝學院的第一個月，我便篤定這是我杯茶，戲劇打開了我的眼界，讓我看見人類歷史、看見文明、看見偉大；希臘悲劇是西方戲劇的起源，在二千多年前已在扣問人和命運的問題——我們是對抗，還是接受宿命？這些具哲理性，卻不枯燥

E

的表現手法，充滿玩味，這些都令年輕的我非常亢奮。之後見
識過莎士比亞（William Shakespeare）的睿智、易卜生（Henrik
Ibsen）對社會的吶喊、契訶夫（Anton Chekhov）對生命的洞
察、布萊希特（Bertolt Brecht）要改變世界的使命、貝克特
（Samuel Beckett）和存在主義對現代影響等⋯⋯這些種種都孕
育了我，成為我的底蘊。

而我更感幸運的，是由毛俊輝老師教授了4年演技課，他以史氏
體系為我們扎根，沿用了美國重要戲劇老師Sanford Meisner的
方法，為我的寫實演技打穩了基礎，其中的方法終身受用。一頭
栽進這4年的學院生涯，就是讓我看見走往深度的重要。

高度

在演藝畢業後，我旋即加入了專業劇團當全職演員，只待了不足
一年，因為還未看夠世界的大，不想困在劇團，便毅然飛往歐
洲，跟從兩位劇場老師Philippe Gaulier和Monika Pagneux學習
演技及形體訓練。

他倆同是師承世界著名的歐洲形體大師Jacques Lecoq，一個偏
重演技，另一個教授形體，但二人性格迥異，學生們喜歡稱他倆
為天使與魔鬼。Philippe當然是魔鬼，他愛恨分明，機智獨到，

與李佳芯在拍攝
教學紀錄片
Bad Acting 1.0。

與田蕊妮在拍攝
教學紀錄片
Bad Acting 1.0。

────────────

擁有法國人的自傲，但思想自由，又具有西班牙人血脈中的幽默和想像。他的教學以 Play（遊玩）為主軸，強調演員的 Pleasure（喜悅感），所以堂上笑聲很多，他刻意用調笑和遊玩來拆解學生，引發潛能，非常有效。因為學習演技從不是一件輕鬆的事，要接受大量批評，還要把情感掏出來，赤裸得很；而老師就用他獨有的笑話，令課堂變得輕鬆，以幽默作為教鞭，力度和傷害性就沒有那麼重。

雖然如此，很多人仍受不了老師的嚴厲："You are so boring!" "Terrible!!" "Who want to see him more than 5 sec'..." 聽到這樣的評語，任誰都會感到氣餒，自我懷疑；但忠言逆耳，只要你肯繼續，排除萬難，能夠從他口中拿到了一個「Not Bad」，那你就已經樂上了半天；若果得到一個「Good」，就真的可以大事慶祝了！不過要得到他的這個「Good」，就似中頭獎般難。

雖然痛苦，我還是喜歡老師的嚴格，因為他讓學生看見高度，這是非常重要，演戲不是符符碌碌就成，要成為如他口中的 Expensive actor（昂貴演員），就更加不能胡混過去，要自我鞭策，追求卓越。

還有，作為老師一定要說誠實話，好就是好，不好就是不好，這樣學生才能看見問題核心，才知道如何改進。Philippe 讓我欽佩的，還有就是不論你知名度大小，經驗如何，背景是什麼，大明星也好，初出茅廬也好，他都一視同仁；在他面前，標準不變，沒有因為其他原因，或身份地位而影響他對你表現的判斷。

E

在法籍老師
Philippe Gaulier
的課堂上。

————————

有次我問老師，每個來跟你上課的學生，最後是否都能夠成為好演員？他只是輕輕地說：Every one has their own time.（每個人都有自己的時間。）

Philippe 自己曾經說過，當年他還在 Lecoq 學校就讀時，他非常糟糕，形體動作最差，做什麼同學也在笑，明明別人做得認真好看，到他就變得滑稽。學校是兩年制的，他說第一年完結後，其他老師都一致認為他不能繼續升讀，唯有 Lecoq 堅持己見，強要把他留下，因他看到 Philippe 有其獨特之處，只是要給他一點時間，一些機會，就可以發揮他的潛能。最終證實 Lecoq 獨具慧眼，否則世上就少了一位重要的劇場老師。而我就謹記着：Every one has their own time。

闊度

至於 Monika Pagneux，她開啟了我對演員身體的全面理解，與 Philippe 一樣，她重視 Pleasure、Imagination 和 Play，但方法完全不同，她教學以身體出發，且又是女性，自有其獨特敏銳和觸覺；少了 Philippe 的嚴厲，多了母性的溫柔和包容，對某些同學更適合。

記得有次，堂上要做一個簡單的節奏動作，一位來自德國的女同學，身形特別高大，虎背熊腰，剪了一頭短髮，驟眼看上去倒像個男生，強悍健碩。不知是否身形問題，她的動作較笨拙，一直跟不上節奏；後來老師走向她身旁，用手輕輕拍她的「雞心」位置（胸骨中央凹陷處），然後老師說，"Move here! Breath!" 一刻之後，她突然眼淚狂流，待練習完結後，仍未平復。然後 Monika 說：身體記載了我們很多情感和記憶，很多無法宣洩的感情，都鎖在我們的身體裏。那刻我就明白，剛才老師觸碰她的「雞心」位置，是身體其中最脆弱敏感的部位，她就崩潰了。

「我背着很多過去而來。」她的話很重。

健碩的身體背後，內心卻很脆弱，身體被綑綁了，就沒有自由。之後她告訴我，父母都是德國非常著名的導演和編劇，我想這是壓力來源之一，身體背負着過去。

"Everyday is a new day!"（每天也是新的一天！），Monika 經常這樣說。意思是我們每天都要重新認識自己，不需要背着昨天的問題而來。以身體為例，今天的身體其實與昨天不同，今天的你可能有點疲倦，又或有點感冒，或是你昨夜失眠……這些都會影響今天的你，所以不要假定昨天的狀態跟今天一樣，我們每日都需要重新探索，重新認識；昨天做不到的，今天或者可以，然後你就會發現更多可能性，看到自己不是那麼狹窄，看見自己的闊度。然後你便有更大容量，容納更多不可能。

在法籍形體老師
Monika Pagneux
的課堂上。

為師之路

要說這兩位老師的故事，真的多不勝數，但我只想強調，從他們身上學到的，包括一生受用的演戲方法和技術；但並不止於此，我學到的遠超於技術層次。技術固然重要，但只注重技術傳授，我們只會像是台機械，缺乏思考，創意欠奉，演戲就沒有靈魂。

所以，學習的真正意義，是在於啟發（Inspiration），而不單是知識傳授。曾經啟發我的老師很多，除了 Philippe Gaulier 和 Monika Pagneux、演藝學院的毛俊輝及其他老師以外，還有世界各地的戲劇家，包括法國 Théâtre du Mouvement 的 Claire Heggen、英國 Complicité 的 Marcello Magni 和 Kathryn Hunter、Trestle Theatre 的 John Wright、David Glass 等；另外，已故新加坡戲劇家郭寶昆先生、中國國家一級評論家林克歡老師等前輩，都曾在戲劇路上給我指引，感激不盡。

從各位老師身上，我看見一個無盡止的世界，一個強調可能性的世界，一個相信想像力的世界；還有，他們畢生努力地追求這3個境界：深、闊、高：

「深」度探索、拓「闊」可能、眼界要「高」。

說到最後，好像還未說到我如何成為老師……不過，其實也說了，那就是傳承。

但傳承之後，就要打破。

讓我以史氏大師的這句說話作結：

"Create your own method. Don't depend slavishly on mine. Make up something that will work for you! But keep breaking traditions, I beg you."

建立你自己的方法，不要盲目地依從我，創造對你有用的東西！要繼續打破傳統，我求求你。

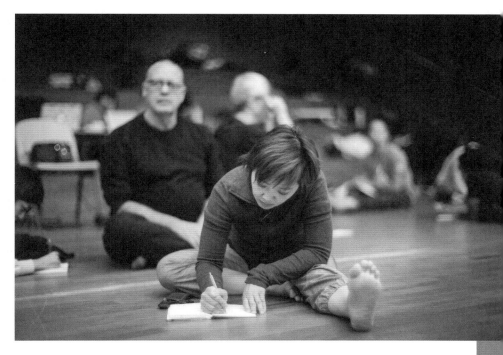

與老師 David Glass（後）一起策劃及創作 The Lost Child Project HK（香港童迷藝術計劃）。

- 全劇完 -

加場
Encore

這個部份是給那些從沒學過演戲的人，初嘗表演的快樂，試試無妨。

不過我的忠告是，這些只是皮毛練習，做完也不代表你會學懂，想真正認識演戲，還是找老師認真上課吧。

聲音與說話練習
Voice and Speech

吐氣練習

發聲練習

咬字練習

語言練習

感官練習
Sensation

眼神練習

聆聽練習

感官練習

身體與想像練習
Body and Imagination

熱身遊戲

身體練習

想像練習

聲音與説話練習
Voice and Speech

吐氣練習

① 吐氣 I（初階）

 練氣

 針對雞仔聲、陰聲細氣或上氣不接下氣者

人數 一人即可

地點 隨時隨地

時間 建議10分鐘

工具 不用工具

 ★

① 嘴巴做成一個O形，像吹口哨，然後把右手放在嘴前約20cm距離。

② 深呼吸，把氣吹出來，令手掌感受到吹出來的氣。

③ 要一口氣完成，不要中斷。

④ 吹氣時間由10秒（做3遍），之後增多5秒，餘此類推。

⑤ 注意要平均分佈吹出來的氣，不要先長後短，或先短後長，控制呼氣。

⑥ 留意肚前腹位置（丹田）的收緊，如何幫助呼氣。

⑦ 身體不要繃緊，感到不夠氣時，更要保持從容。

 控制呼吸吐氣，運用丹田。

❷ 吐氣 II（進階）

練氣

針對說話陰聲細氣，或上氣不接下氣者

一人即可

⊙ 隨時隨地

建議 10 分鐘

✕ 不用工具

LV. ★★

① 先站好，保持心情輕鬆。

② 牙齒上下咬實，然後深呼吸，呼氣時同時要發出 S 音。

③ 想像呼出的氣如水柱一樣，可以射到遠近不同的目標。

④ 眼睛選定一個目標，例如盆栽、吊燈等，然後對着目標發射出 S 音。

⑤ 要一口氣完成，不要中斷。

⑥ 完成後再找另一目標，重複再做（最好每次的目標距離不同，有遠有近）。

⑦ 每次吐氣時間 10 至 15 秒，若感到應付得到，可逐步增加 5 秒，加強訓練效果。

控制呼吸吐氣，學習運氣力度和時間長度。

① 打呵欠 I（初階）

 發聲

 聲量小、
不懂運氣者

 一人即可

 室內
（環境安靜）

🕐 建議
10–15 分鐘

✂ 不用

LV. ★

🎵 發聲

① 放鬆身體及面部肌肉，嘴微微張開，深呼吸數次。

② 把氣吸到肚子裏，感覺肚腹和左右兩旁擴張，而不是胸部脹起，這是正確的吸氣方法。

③ 張開嘴巴，試模仿打呵欠，感到上下顎及吊鐘打開，把氣從口吸入體內。

④ 然後呼氣，不用急，要把所有氣呼出來才完成。

⑤ 重複數次後，試着自然地發出聲音，跟氣一起呼出來，口要張開。

⑥ 接着如平日「伸懶腰」一樣，同時伸展雙手配合呵欠。

⑦ 慢慢聲量和動作增大，不用急，享受聲音及身體伸展動作。

⑧ 練習數遍後，可再延長呼氣時間，更能感受動作過程，增強呼吸和聲量運用。

 讓整個身體及聲音作簡單熱身，打開口部活動，用氣更好，增大聲量。

BAD ACTiNG

踢走爛演技的5堂課

❷ 打呵欠 II（進階）

 發聲

 聲量小、
不懂運氣者

 一人即可

 室內（環境安靜）

 建議 10-15 分鐘

 瑜伽墊

 ★★

① 平躺地上，雙手放在身體兩側，放鬆心情。

② 先把初階練習再做一兩遍，然後進入進階。

③ 這次吸氣時，把手腳全身也伸展，像平日伸懶腰，當氣全都呼盡時，手腳放鬆，然後重複再做。

④ 運用想像，整個身體也在打呵欠，一同呼氣，一同吸氣，身體更自由地在地上滾動。

⑤ 不用心急，享受身體在打呵欠，讓聲音跟呼吸自然發出。

⑥ 數次後，動作和聲音可大可小，隨心所欲。

加強發聲、呼吸、聲量，讓身體與聲音協調。

❸ 拍拍心口

 改善發聲位置

 雞仔聲、
有氣無力者

 一人即可

 室內（環境安靜）

 建議 5-10 分鐘

✂ 不用

LV. ★★

① 先站好，放鬆身體及面部肌肉，然後吸氣。

② 把氣吸入肚前腹位置（丹田），然後張開嘴巴，發出「A」聲。

③ 要一口氣呼出，不要斷，聲音盡量穩定。

④ 呼氣時，用一隻手掌輕輕按着心口（約在喉嚨以下、胃對上的胸骨中間位置）。

⑤ 用手掌輕拍心口，注意手掌要微微彎曲，用輕力，手勢和力度如哄嬰兒入睡。

⑥ 拍打同時發出「A」，聲音因此會發出震動。

⑦ 聲音若震動，即表示發音位置正確，而不是用喉嚨發聲。

👍 留意發聲位置，令聲線增厚，這可減低聲音偏高而無力（雞仔聲）情況。

④ 狗仔呼吸

用丹田發聲

不懂運氣、
雞仔聲，或是
聲音微弱者

一人即可

室內（環境安靜）

建議 5-10 分鐘

不用

LV. ★★★

 ① 先站好，放鬆身體。

② 張開嘴巴，把舌頭伸出，平放在
下唇，放鬆舌頭。

③ 把手掌分別按在肚腹旁，即是肚
臍兩側。

④ 模仿狗隻伸出舌頭呼吸，速度先
慢一點，一呼一吸要明顯。

⑤ 每次呼或吸，雙手要感受到腹部
肌肉在郁動，先脹起，後收縮，
一下一下，不用急。

⑥ 熟習後，速度可以逐漸加快，可
以一秒內完成兩三次呼吸，如狗
隻奔跑後張口伸脷急速呼吸。

丹田呼吸，懂得用氣，增加聲音力度。

目的　對象　人數　地點　時間　工具輔助　**LV.** 程度　方法　成效

🎯 目的　🧭 對象　👥 人數　📍 地點　⏱ 時間　⚒ 工具輔助　📊 程度　🎚 方法　👍 成效

咬字練習

① 咬木塞

咬字清晰

針對說話一嚡嚡、口齒不清者

一人即可

室內（環境安靜）

建議 10-15 分鐘

一個酒瓶的木塞，雜誌或書本

LV. ★

① 將木塞置於上下牙齒之間，用門牙固定，不需太用力，否則木塞會咬爛，此時應感覺到上下顎也張開。

② 咬着木塞同時，閱讀一則新聞或一頁書本，慢慢地讀出每一個字。

③ 由於咬着木塞，口部動作需要誇大，盡量發出正確讀音。

④ 大聲地說，不用急，一字一句讀清楚。

⑤ 10分鐘後，把木塞拿走，再試讀剛才的文章，看看咬字是否更清晰。

＊練習時可能會流口水，請預備紙巾。

運用口部不同部位，咬字清晰，改掉一輪嘴習慣。

目的　對象　人數　地點　時間　工具輔助　程度　方法　成效

❷ 香口膠

	放鬆舌頭及口部
	針對咬字或 說話不清者
	一人即可
	隨時隨地
	建議 5-10 分鐘
	不用
LV.	★

① 想像口裏吃着香口膠,用力咀嚼,活動口腔、牙齒及舌頭,盡量動作大一點。

② 約一分鐘後,想像香口膠比較黐牙,需要再用力咀嚼,感受口部如何活動。

③ 約一分鐘後,想像香口膠愈吃愈大,口部動作誇張一點,並試發出咀嚼聲音。

④ 約一分鐘後,繼續吃香口膠,然後試說些簡單說話,如:「你好嗎?」或「吃了飯沒有?」等。慢慢說,不用急,一字一句盡量讀清楚。

活動口部,改善咬字不清。

③ A to Z

咬字清晰

針對說話一嚅嚅、
口齒不清者

一人即可

室內（環境安靜）

建議 10–15 分鐘

不用

LV. ★★

① 放鬆面部肌肉，有意識地從 A 開始讀至 Z，慢慢讀。

② 每個字母用 3 至 5 秒完成，細嚼每一個字，口形要誇張一些，發音拖慢。

③ 注意每個字母做出的嘴形、發音，一邊讀一邊聽着自己發出的聲音。

④ 譬如讀 A，開始時是張開口，完結時兩邊嘴角往後；譬如 L，完結時舌尖貼着上顎門齒後。

⑤ 不要草率，注意不同字母的咬字和發音。

⑥ 每個字母重複 5 次，切記要慢慢細嚼，不要急。

了解嘴形和口腔的動作如何配合，幫助咬字和發音。

❶ 說話節奏

說話清晰	
針對說話太快、一輪嘴的人	① A用雙手打出均勻的慢拍子，不要時快時慢。
二人	② B隨着拍子的節奏說話，內容以簡單為主，例如自我介紹。
室內（環境安靜）	③ 說話節奏比正常速度慢，最初或感覺不自然，但重點是慢慢說。
建議 10-15 分鐘	④ 音量要足夠，咬字清晰。
✂ 不用	⑤ 習慣說話的慢速度後，可停止打拍子。再一次自我介紹，看看效果。
LV. ★★★	⑥ B完成後，互轉位置，由A嘗試說話，B打拍子。

＊如果有拍子機，便可以一個人練習。

👍 減慢說話速度，改善清晰度，不會愈說愈急，嘴巴打結。

② 見乜講乜 I（初階）

 增強說話能力

 針對害怕說話，或吞吞吐吐的人

 一人即可

 室內（環境安靜）

 建議 10 分鐘

 不用

LV. ★★★

① 坐好，先集中精神。

② 眼睛觀察四周，看見什麼東西，就直接把它的名稱說出來，然後再找下一個目標。

③ 例如看見電視便說「電視」，接着快速找下一個目標，看見鬧鐘便說「鬧鐘」，盡快再找下一個目標，餘此類推。

④ 連接下去，不要留有空隙，不要思考或停頓，要直接快速。

⑤ 練習數分鐘後，可以進入下一階段。

直接反應，自由說話，不猶豫。

③ 見乜講乜 II（進階）

增強表達能力

針對害怕說話，
或吞吞吐吐的人

一人即可

室內（環境安靜）

建議 10-15 分鐘

不用

LV. ★★★★

① 先完成初階的練習。

② 現在要把眼睛所看見的物件，加上當刻感受或腦海裏呈現的畫面，一併說出來。例如看見花瓶，腦海即時聯想到小貓打破了它，便直接把物件、感受或畫面說出來。

③ 眼睛轉到另一個目標，同樣的把腦海畫面或感受直接說出來，餘此類推。

④ 注意：不用猶豫，要直接，要快。

⑤ 不在乎說話邏輯，物件之間也不需要有任何關聯，自由地亂說。

放膽說話，不怕表達，享受說話的快樂。

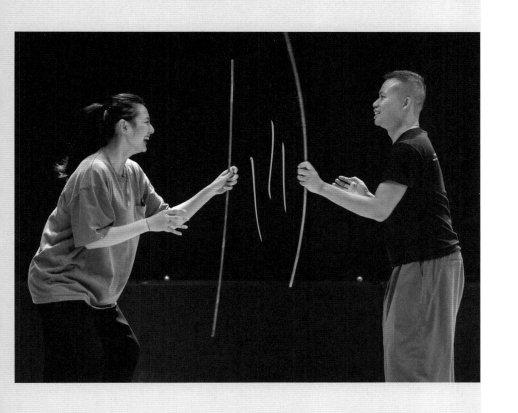

感官練習
Sensation

❶ 拍手掌

**眼神接觸
（eye contact）及
靈活反應**

害羞及缺乏信心
的人

二人一組

隨時隨地

建議 5-10 分鐘

不用

 ★

① 面向着對方，伸出雙手。

② A手心向天，B手背向天，兩雙手一上一下對着。

③ 眼睛看着對方。A試圖把手反過來拍打B的手背，而B盡量縮手閃避，不讓A觸碰到。

④ 若A拍打到B的手，此時便轉換：B手心向天，A手背向天，重新開始。

⑤ 注意：要看着對方眼睛，不是看着手。

👍 眼神接觸，訓練即時反應。

❷ 望咩望

 **眼神接觸
（eye contact）及
靈活反應**

 害羞及缺乏信心
的人

 4人以上

 隨時隨地

🕐 建議 10-15 鐘

🛠 不用

LV. ★

🎏 步驟

① 所有人圍成一個圓圈，心裏選定
其中一人為目標，不用說出來，
然後閉上眼睛。

② 一起數五聲：5、4、3、2、
1……跟着同時張開雙眼。

③ 眼睛直望剛才選定的目標，大聲
說：「望咩望！」若雙眼對望（即
對方也是看着你），此時便扣一
分；若對方沒有看着你，表示成
功過關，遊戲繼續。

④ 重複以上步驟，直至被扣去總數
3分，那人便被淘汰，直到最後
留下的兩位，便是勝利者。

👍 改善與人眼神接觸的不自在。

❶ 聆聽日常

 細心聆聽

 任何人

👥 一人即可

📍 隨時隨地

 建議 5-10 分鐘

 不用

LV. ★

① 在一個安全的地方坐下，室外或室內皆可（公園、餐廳、公共交通工具也可）。

② 合上眼睛，細心聆聽有什麼聲音，聽聽從沒留意過的細微聲音，約 5 至 10 分鐘。

③ 注意不要打斷，也不要與別人交談，獨自用心聆聽。

④ 完成後張開眼睛，寫下你聽見什麼聲音和感受。

⑤ 再找另一個不同地方再做。

👍 打開感官，細聽日常，發現我們忽略了很多生活細節，增強感受。

🎯 目的　⊕ 對象　👥 人數　📍 地點　⏱ 時間　🛠 工具輔助　LV. 程度　🎧🚩 方法　👍 成效

❷ 盲俠

**打開感官，
細心聆聽**

任何人

2人至6人

室內（環境安靜）

不用

不限

LV. ★★

① 一人在房間的一端坐下，閉上眼睛，他就是盲俠，其餘的是偷襲者。

② 偷襲者在房間的另一端，一字排開站着，面向着盲俠。

③ 偷襲者靜靜地一步一步走向盲俠，不要被他發現。

④ 盲俠要細心聆聽，若聽到誰發出聲音，就指向着他。

⑤ 當盲俠指向某一個人時，其餘的人要即時停下，而那個被盲俠指出的人，要退回起點，從頭開始。

⑥ 盲俠只有10次出手機會。

⑦ 最快用手觸及盲俠肩膊的偷襲者，便是勝出。然後他就成為盲俠，遊戲再來一次。

不靠眼睛判斷，打開感官，增強敏銳度。

🎯 目的　🧭 對象　👥 人數　📍 地點　⏱ 時間　🛠 工具輔助　LV. 程度　🎛 方法　👍 成效

❸ 聲音導航

**打開感官，
增強敏銳度**

任何人

兩人一組

室內
（建議在安全
和寬敞的地方
進行）

每次
10-15分鐘

不用

LV. ★★★★

① 二人一組（分別是 A 和 B），A 發出一個簡單的聲音，如「bibi」，B 記着這個聲音指示。然後 A 再發出一個較強烈版本（可以是節奏較快），表示為危險指令。

② 然後二人相距約1.5米左右，B 閉上眼睛。

③ A 向 B 發出聲音指示，B 聽到指示便向聲音方向行前兩步，停下來，再等下一個指示。

④ 接着 A 可以轉變方向（B 的前後左右均可），再向 B 發出聲音指示；B 聽到指示後又再走向聲音來源，又停下來，餘此類推。

⑤ 當熟習後，A 可以在不同距離和位置發出聲音，長遠高低均可，給 B 多一點挑戰和樂趣。

⑥ 注意：要確保安全，A 要讓閉上眼睛的 B 完全信任。若 B 亂走或有可能碰撞跌倒，A 就需要發出危險聲音指令，B 便要即時停下，免受損傷。

⑦ 在整個過程中，雙方不能說話，而 A 的聲音指示，不能隨意變更，否則會使 B 混淆。

⑧ 10 至 15 分鐘後，輪替再探索。

沒有視覺協助，只靠聆聽判斷，打開空間及感官反應，增強敏銳度，克服恐懼，並增加予對手的信任。

① 味覺回憶

 打開感官探索

 任何人

一人即可

室內（環境安靜）

不限

筷子、碗、匙羹
等食具

 ★

① 把空的碗及筷子等食具放在桌上，想像碗裏盛載了你喜歡的食物，例如一碗熱騰騰的老火湯，或是香噴噴的餐蛋公仔麵。

② 先用鼻子嗅嗅香味，然後拿起筷子或匙羹，把食物放進口裏，細細咀嚼，感覺食物在口中的溫度（凍熱）、質地（軟硬）、味道（甜酸苦辣）等。

③ 不用心急，慢慢把這種食物味覺及嗅覺回憶帶回來。

④ 完成後可再吃其他食物，建議一些味道強烈的食物，如苦茶、辛辣食物，感官回憶會更強。

感官探索，增加味覺及嗅覺回憶，刺激敏感度。

BAD ACTiNG

踢走爛演技的5堂課

目的　對象　人數　地點　時間　工具輔助　LV. 程度　方法　成效

② 等睇醫生

 探索觸感回憶

 任何人

 一人即可

 室內（環境安靜）

 不限

椅子一張

LV. ★★

① 坐在椅子上，假設這裏是一間診所的等候室，正輪候睇醫生。

② 選擇一種身體疾病，嘗試感受這疾病帶來身體哪裏不舒服，例如肚痛、腳痺、頭暈、作嘔、胃抽筋等，感受身體的反應。

③ 不用急，慢慢來，感受痛位在哪裏？是嚴重的痛還是輕微？身體有發熱嗎？呼吸如何？怎樣才可紓緩等。

④ 注意：練習重點是感受身體反應，把觸覺回憶加上想像，要仔細一些，不要粗疏。

⑤ 完成後，把這些感覺記下來，或寫下來，加強記憶。

感官探索，把身體的痛感記憶帶回來，加強感官敏銳度。

🎯 目的　⊕ 對象　👥 人數　📍 地點　⏱ 時間　🛠 工具輔助　LV. 程度　🎶🏁 方法　👍 成效

③ 烈日當空

 運用感官，開發想像

 任何人

 一人或多人

 室內
（環境清潔、安靜）

🕐 不限

✂ 不用

LV. ★★★

🎵🚩

① 這個練習需要赤腳進行。

② 想像眼前是一個沙灘，腳下是一條長約5至10米的路徑（視乎空間大小），路徑上鋪滿了沙，盡頭就是終點的大海。

③ 想像現在烈日當空，氣溫攝氏35度以上，沙地非常熾熱。首先用腳感受一下沙的熱度，然後一步一步走過這條路徑到達終點。

④ 留意自己身體的反應，要注意熱是由腳底傳來，或會因怕熱而躡腳或快步前行。

注意：重點是感受身體反應，觸覺感受加上想像，要仔細一些，不要粗疏。

⑤ 下次可換另外一個情景，例如冰天雪地、小河、泥濘路等，悉隨尊便，目的是運用想像和感官來完成。

👍 探索感官觸覺，開發想像和創造情境。

🎯 目的　⊕ 對象　👥 人數　◎ 地點　🕐 時間　✂ 工具輔助　LV. 程度　🎵🚩 方法　👍 成效

④ 大開眼界

 打開視覺感官

 任何人（特別針對缺乏安全感的人）

兩人一組

 室內（環境安靜）

每次
10-15 分鐘

不用

LV. ★★★

① 二人一組。A閉上眼睛，B用一隻手牽着A的手，用另一隻手輕托着A的前臂，讓A感到安全。過程中不要說話。

② B慢慢帶着A在空間走動，要讓A信任B的帶領，一步一步，不能急。

③ A要跟從B帶領：B停，A亦停下；B踏出一步，A亦踏出一步；B蹲下，A亦蹲下，餘此類推。

④ 取得互信後，B可以帶A到房間不同位置探索，或坐或蹲，隨意走動，自由發揮。

⑤ A盡量跟從B，若感到不安，可以停下來，讓B知道不能太快。

⑥ 再進一步，B帶A去某個位置停下來，對A說：「開眼看。」A便開眼看，盡量仔細觀察。約5秒後，B對A說：「閉上眼睛。」A便閉上雙眼；跟着B又領A去另一個好位置，重複程序，餘此類推。

⑦ B可以給A驚喜，或遠距離。建議讓A與物件非常接近，增加A的視覺和探索樂趣。

⑧ 10至15分鐘後，輪替位置再探索。

 互相信任，打破不安全感；享受空間和感官的探索，增強敏感度。

⑤ 創作空間

 感官和想像結合

 任何人

 一人即可

 室內（環境安靜）

 不限

 不用

LV. ★★★★

① 腦海中選擇一個特定地方，例如病房、洗手間、巴士站、咖啡室、浴室、高級餐廳等。

② 運用想像力，想像眼前的這個空間就變成你的選擇，然後仔細地想像：這個環境是怎樣的、間隔如何、整潔還是骯髒、氣溫高或低、有什麼東西在附近、這裏有什麼氣味、地面是濕滑還是凹凸不平等。

③ 然後進入這個空間，自由地去探索，可觸摸，或站或坐，盡量仔細。

④ 完結後可寫下經驗和感受，加強學習成效。

運用想像力和感官觸覺，進行空間探索，開發想像和創造情境。

身體與想像練習
Body and Imagination

❶ 相撲手

 身體反應

 身體協調及
靈活度低者

 二人一組

 隨時隨地

 建議 5-10 分鐘

 不用

LV. ★

① 站好，腿分開，面向對方，雙方都伸出雙手，像相撲手般。

② 試圖用力把對方推開或拉倒，若果任何一方的腿離開原點，便扣1分，若扣去5分便輸了。

③ 注意：整個過程眼睛也要看着對方。用力不要過度，點到即止。

充滿樂趣，增強身體控制及反應。

🎯 目的　⊕ 對象　👥 人數　📍 地點　⏱ 時間　🔧 工具輔助　LV. 程度　〽️ 方法　👍 成效

❷ 日本武士

 身體反應

 身體控制不好
或不靈活者

 二人一組

 隨時隨地

 建議 5-10 分鐘

 不用

LV. ★

① 站好，面向對方。想像二人都是
　日本武士，A手中拿着隱形武士
　劍，向B進攻，但只有3種招式：

　● A橫掃對方雙腳，就好像要砍
　　掉B的腳踝一樣；而B便要跳
　　起，躲開劍的攻擊。

　● 弧形揮劍。A可選擇攻擊B的
　　左面或右面，然後揮劍由高
　　至低，此時B必須向相反的方
　　向跳一步，以避開劍的攻擊。

　● A揮劍就像要砍掉對方的腦袋
　　一樣，對方必須立即蹲下，
　　以避開劍的攻擊。

② A可以選擇以上其中一招進攻，
　出招可快可慢；如果B錯了，那
　麼A便可以得到1分，直到拿到
　5分，練習便完結。

③ 之後換轉，由B用隱形武士劍進
　攻，A躲避。

 充滿樂趣，增強身體反應及靈敏度。

❶ 無限大無限小

 伸展四肢及軀體

 身體控制不好，或不靈活者

 一人即可

 室內（有足夠空間活動）

 建議 5-10 分鐘

🔧 不用

LV. ★

🎏

① 先站好，兩腳微微分開，放鬆心情。

② 想像自己是一個未充氣前的大氣球，然後數 10 聲。每數一下，如被注入空氣，整個身體的各個部分，包括四肢、身軀、手指、面部也會膨脹起來，無限擴大。

③ 雙手要逐步提起，全身也在伸展，當數到 10 便為氣球最膨脹的狀態。

④ 再數 10 聲，維持着這個狀態，感受一下身體最膨脹的狀態。

⑤ 然後再數 10 聲，想像空氣逐漸放走。每數一下，身體便收縮一點，直至回到原點。

⑥ 之後再數 10 聲，這次體內的氣體如被抽出，每數一下，身體便收縮一點，四肢、身軀、手指、面部逐漸彎曲，一直縮小，當數到 10 為最收緊的狀態。

⑦ 再數 10 聲，身體維持在這個狀態，感受一下最收緊的狀態。

⑧ 然後再數 10 聲，每數一下，像氣體重新注入，身體便會放鬆一點，直至回到原點。

⑨ 重複再做數次。

👍 感受身體的伸展收縮，產生不同張力。

❷ 速度變化

身體控制及
速度配合

身體控制不好的人

二人

室內
（有足夠空間走動）

建議 5-10 分鐘

不用

★★

① 一人（A）在空間行走，以平常速度，不徐不疾，保持呼吸。

② 速度分為 1 至 10，1 為最慢，10 為最快，正常速度為 5。

③ 另一人（B）可發指令，給 A 一個數字，例如：7，那麼 A 要以速度 7（較正常快）行走，並感受速度轉變的身體狀態。

④ 約半分鐘後，B 可以說另一個數字，例如 3，那麼 A 便要立即轉變為速度 3（較正常慢）行走，再次感受慢下來的速度變化。

⑤ 半分鐘後，B 說另一個數字，A 再改變速度，餘此類推。

⑥ 數遍後，A 和 B 可交換位置，這次由 A 發指令，B 行走。

👍 感受不同速度的變化，學習控制身體節奏。

❸ 定點（Fixed point）

 身體控制及反應

 身體控制不好，
或不靈活者

 二人

 室內
（有足夠空間走動）

 建議 10-15 分鐘

 網球一個

LV. ★★

① 二人一組，面向對方，約 3 米距離，眼睛對望。

② A 拿起網球，拋給 B，B 要把球接住。

③ 當 B 拿到球的一刻，A 和 B 同時停下如定格，這稱為定點（fixed point），感受此刻的身體狀態，如手、腳、身軀等姿勢及張力。

④ 靜止數秒後，B 首先放鬆，然後 A 跟着放鬆，回到原點。

⑤ 現在輪到 B 拋球給 A，再重複以上的程序數遍。

注意：在整個過程中，眼睛不要看着球，而是看着對方眼睛，微笑。

⑥ 若接不到拋來的球，不用慌張，輕鬆地拾起，再重新開始。

學習身體控制和協調，感受不同定點的動作所產生的狀態。

④ Pizza 轉轉轉

 了解身體和
動作配合，
增強伸展及
控制

 身體繃緊及
缺乏敏感度
者

 一人即可

 隨時隨地

 建議
10-15 分鐘

 膠碟一隻

LV. ★★★

① 站好，拿起膠碟，想像碟上放了 Pizza。

② 打開右手手掌，朝向天，手臂可以微曲，把碟放在右手掌上。

③ 慢慢移動右手碗，先是順時針轉動，若到了某個位置不能再轉，表示已是關節轉動的極限，便停下來，不要強行再轉；然後逆時針轉動，同樣地轉到了某個位置不能再轉，便停止，重點是不要把碟掉下。

④ 集中只用手腕轉動，手臂、膊頭及其他關節不要動。

⑤ 手腕向左右轉動數次後，前臂可協助轉動，膊頭及身軀仍然不參與。

⑥ 發現碟的轉動幅度大了，試試順時針畫一大個圈，之後逆時針再畫一個大圈，重點不要把膠碟掉下。

⑦ 同樣地，到了某個位置不能再轉，即是關節轉動極限，便要停下來，不要勉強。

⑧ 向左右轉動數次後，現在膊頭可協助轉動，順時針轉一圈，之後逆時針一圈，發現碟的轉動幅度又再大了。

⑨ 跟着腰部參與配合轉動，再跟着整個身體同時協助，重點是不要把碟掉下。

⑩ 轉動數次後，可轉左手，重複以上步驟。

學習身體協調，增強對動作的了解，感受身體不同關節是如何配合動作需要。

BAD ACTING 踢走爛演技的 5 堂課

❺ 接觸地板

 運用身體動作配合，增強反應及控制

 身體控制不好，或靈活度低的人

 二人（或多人）

 室內（有足夠空間走動）

🕐 建議 10 分鐘

🛠 不用

LV. ★★★

① A 在空間自由步行，以正常速度，放鬆心情。

② B 發出指令，如「右手掌」，那麼 A 就要停下來，數十聲，在這十聲下慢慢把右手掌接觸地板，留意身體如何配合完成這個動作；約數秒後，A 可以起來，回復以平常速度，在空間步行。

③ 跟着 B 可發出另一個指令：「手肘」，如以上一樣，A 停下來，數十聲，在這十聲下把手肘觸碰地板，這個動作比之前難度大一點，運用身體不同部位來調節配合。

④ 約數秒後，A 又站起來，回復之前的速度，在空間步行。

⑤ B 之後的指令，可慢慢遞增難度：如「膊頭」、「膝蓋」、「頭頂」、「臀部」、「小腿內側」等。

注意：難度遞增時，A 不用心急，慢慢運用身體不同部分互相協調，或屈膝，或蹲下，重點是要用身體各個部位去完成每個動作。

⑥ 約 10 分鐘後，輪流交替。

👍 學習運用身體協調來配合動作需要。

🎯 目的　⊕ 對象　👥 人數　◎ 地點　🕐 時間　🛠 工具輔助　**LV.** 程度　〰 方法　👍 成效

❶ 藝術家與黏土

了解身體結構，感受動作帶來的想像

身體敏感度不足者

二人

室內
（有足夠空間走動）

建議
10-15 分鐘

不用

LV. ★★

① 二人一組，A為黏土，B為藝術家。A先站好，放鬆心情，想像整個身體是一大塊黏土。

② B的目的是把這件大黏土（A）塑造成藝術品。建議先從手開始，輕輕觸碰，慢慢移動手腕，屈曲手指，或是握拳，或是放開手掌等。

注意：B動作要輕柔，不可強行屈曲，應順着身體的關節結構來轉動。

③ B每次轉動一個關節後，停頓片刻，讓A有時間感受，才再移動下一個關節。

④ 由於A是黏土，質地凝固，所以當停頓時，A要固定在那個定點，不可鬆下來，感受這個姿勢的定點，會帶來什麼想像。

⑤ 掌握比較好後，B可試着移動其他部位，如手臂、膊頭、頸、頭、身軀等等。
注意：要一步一步來，不可太快太用力，動作要輕柔，讓A能夠跟隨。

⑥ 若A掌握不錯，B可以給多一點難度和趣味。

⑦ 約10分鐘後，輪流交替。

👍 了解身體不同位置和關節活動，感受當中所帶來的感受和想像。

❷ 模仿及想像

 啟發想像力和模仿力

 想像力不足者

 二人

 室內
（有足夠空間走動）

 建議
15-20分鐘

🔧 數幅人物圖片

LV. ★★★★

〰️

① 各自在網絡上找些人物圖片，但不要讓對方看見。建議選擇一些身體姿勢或造型特別，或表情豐富的，效果更好。

② A站好，放鬆心情，B選擇一幅圖片給A看。

③ A仔細觀察圖中人物，其表情和肢體語言：手有沒有拿着東西、坐着或站立、姿勢如何、穿什麼衣服、鬍子或頭髮是怎樣、表情及眼神等等，細緻地觀察。

④ 然後，A開始模仿圖中人物的姿勢和表情，要非常仔細，慢慢來，不要急。

⑤ 模仿過程中，A要打開所有觸覺來感受，想像自己就是圖中人。

⑥ 繼續發展下去，B可以給A一些提議，例如：想像他怎樣走路、怎樣坐、怎樣拿東西、怎樣說話、一句經常說的話等，自由發揮。

⑦ 10分鐘後，B指示A停下來，A合上眼睛，放鬆身體，表示這個練習完成。二人可以作事後討論交流。

⑧ 輪流交替，這次A給B看一幅圖片，B觀察並模仿，重複以上的步驟。

 透過觀察及模仿，啟發想像，創造角色。

③ 想像的身體（一）

**運用想像，
探索身體**

任何人

二人

室內
（有足夠空間走動）

建議 10-15 分鐘

不用

LV. ★★★

① 二人一組。A在空間自由走動，以平常速度，放輕鬆。

② B發出指令，都是一些身體外在特徵的想像，如：你有一把長及至膝的秀髮，或長了一個象鼻，或是眼睛突了出來等，自由發揮。

③ 然後A跟着B的指令想像，一邊走動，一邊感受身體有什麼反應，可走可停，或坐或跑，甚至說簡單的話，盡量探索不同可能性。

④ 約一會後，B可再發另一個指令，如：你的腳板有一米長。然後A跟着指令想像，感受身體有什麼不同反應，繼續探索，愈仔細愈好。

⑤ 再過一會，再發出另一指令，餘此類推。

⑥ 約15分鐘後，交換位置，現在由A發出指令，B想像探索。

打開想像，增強敏感度，拓闊身體可能性。

⊙目的　◈對象　品人數　◯地點　⏱時間　✕工具輔助　LV.程度　方法　成效

❹ 想像的身體（二）

運用想像和身體，建立角色

任何人

二人

室內
（有足夠空間走動）

建議 10-15 分鐘

不用

LV. ★★★★

🎏

① 承接以上練習，A 與 B 各自選定一個喜歡的「想像身體」，例如：A 有一對巨大的耳朵，而 B 的手指很長很尖等，自由選擇。

② 然後作一個即興練習。例如：A 是餐廳侍應，B 是顧客，B 投訴食物難吃。試試看「想像身體」如何影響各自反應。

③ 約 10 分鐘後結束，二人事後討論交流。之後可選另一個「想像身體」，另一個事件，再作即興練習，餘此類推。

👍 透過想像身體，創造角色和反應，情景即興。

BAD ACTiNG

踢走爛演技的5堂課

作者　　　甄詠蓓
編輯　　　余佩娟
設計　　　Pollux Kwok
出版經理　李海潮
協力　　　SUCH/、潘寶倫、林家明、桂濱
圖片　　　作者提供。攝影：吳鎧彌、Benny Luey、dirtywork、Kit Chan Imagery
插畫　　　Pollux Kwok

出版　　　信報出版社有限公司　HKEJ Publishing Limited
　　　　　香港九龍觀塘勵業街11號聯僑廣場地下
　　　　　電話（852）2856 7567　　傳真（852）2579 1912
　　　　　電郵 books@hkej.com

發行　　　春華發行代理有限公司　Spring Sino Limited
　　　　　香港九龍觀塘海濱道171號申新証券大廈8樓
　　　　　電話（852）2775 0388　　傳真（852）2690 3898
　　　　　電郵 admin@springsino.com.hk

　　　　　台灣地區總經銷商
　　　　　永盈出版行銷有限公司
　　　　　台灣新北市新店區中正路499號4樓
　　　　　電話（886）2 2218 0701　　傳真（886）2 2218 0704

承印　　　美雅印刷製本有限公司
　　　　　九龍觀塘榮業街6號海濱工業大廈4字樓A室

出版日期　2024年2月 初版
國際書號　978-988-76644-6-8
定價　　　港幣138　新台幣690

圖書分類　心理勵志、戲劇、文化

作者及出版社已盡力確保所刊載的資料正確無誤，惟資料只供參考用途。